D18-Foto

1. Ausgabe 2015

Copyright: Dennis Eighteen
D18-Foto@hotmail.com
www.D18-Foto.com

Alle Bilder und Texte: Dennis Eighteen

Zum Autor

Dennis Eighteen ist studierter Amerikanist, Liebhaber der analogen Fotografie und Freund digitaler Knipskunst. Er betreibt einen Videoblog zum Thema Amateurfotografie und die Internetseite D18-Foto.com. Sein Youtube-Kanal findet sich unter www.youtube.com/d18foto. Die zentrale Botschaft seines Blogs: „Es geht nicht um die teuerste Kamera, sondern um die kostbarste Idee. Sei kreativ und trau dich was!"
Immer wieder widmet er sich dem Einsatz von Spielzeugkameras verschiedenster Art. HOLGAs und DIANAs (sowie manch andere Toycamera) gehören bei ihm zum Alltag. Sie begleiten ihn auf Reisen in ferne Länder und durch die eigene Nachbarschaft.
Kreativität ist für ihn Lebenselixier und Auftrag. Denn in einer Welt, in der es zu oft um Konsum, Alltagssorgen, Buchhaltermentalität und großstädtisches Grau geht, bietet das Schaffen von Kunst Auswege und Ventile. Sie ist Kraftquelle, Rückzugsort und Antrieb. Ziel des Autors ist es, die Welt ein bisschen schöner, bunter und interessanter zu machen. Bild für Bild. Und da viele Menschen mehr Bilder machen können als einer, will er möglichst viele verwandte Seelen dazu anregen, Toycameras einzusetzen und die Welt durch ihre (Plastik-)Linsen zu erkunden.

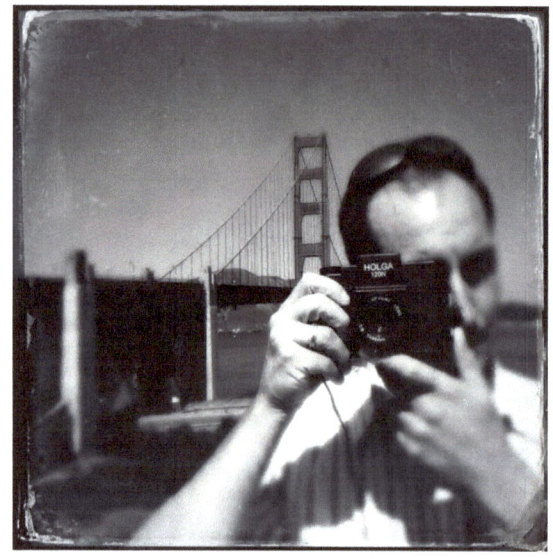

Zur kontinuierlich wachsenden Videoplaylist zum Thema "Toycamera".

Zu diesem Buch

Dieses Buch ist der Versuch eine Lücke in meinem Bücherregal zu schließen. Bei der Suche nach Lesestoff zum Thema Toycameras stieß ich auf einige wenige Publikationen aus den USA, eine Handvoll Bildbände, diverses Promotionmaterial der Firma Lomography, sowie eine Reihe von Artikeln und Internetblogs. Ein umfassendes Buch zum Thema in deutscher Sprache fand ich hingegen nicht. Dies sah ich als Arbeitsauftrag. Wenn ich kein Buch finde, dann schreibe ich halt selbst eins! Ich hoffe natürlich, wie jeder Autor, dass sich außer mir noch weitere Interessierte diesen Seiten widmen. Toycameras fristen ein Nischendasein. Aber diese Nische ist spannend und bunt. Es lohnt sich also, sie genauer zu erkunden. Dieses Buch ist eine Einladung dazu.

Die Fotografie mit Plastikkameras begeistert mich nachhaltig und verleitet mich immer wieder, meine technisch höherwertigen Kameras zurück ins Regal zu stellen und sie führt zu so manchem Shoppingausflug über Flohmärkte und auf Internetauktionsplattformen. Schon für sehr kleines Geld findet man wundervolle Kameras. Der Gebrauchtmarkt ist voll mit echten Schätzen. Selbst fabrikneue Kameras reißen keine allzu tiefen Löcher ins Portemonnaie. Der Einstieg in die Welt der Plastikkameras kann bereits für um die fünf Euro gelingen. Für 20 bis 40 Euro ist man auf alle Fälle im Spiel.

Das einfache Handling der Kameras, die eigenwillige und einzigartige Ästhetik der Bilder, die mysteriöse Geschichte der Toycameras und die unzähligen Gespräche und Begegnungen mit Fremden, die sich beim Knipsen mit den oft skurril aussehenden Apparaten auf der Straße ergeben, sorgen für ein besonderes fotografisches Erlebnis.

Mein Ziel ist, dass der Funke der Begeisterung auch auf andere überspringt. Denn Toycamera-Fotografie ist viel zu aufregend, um ein Geheimtipp zu sein bzw. zu bleiben. Seit geraumer Zeit widme ich mich regelmäßig dem Thema Spielzeugkameras in meinem Videoblog. Dieses Buch bindet diese Vorarbeiten ein. Die Videos sind an den passenden Stellen im Buch per QR-Code verlinkt. Die Blogbeiträge umfassen kurze – eher technische – Kamerachecks, ausführliche Vorträge zu größeren Themenkomplexen sowie Filme über Toycamera-Reisen und „Lomowalks" in Berlin, Hamburg, USA, London, Marokko und auf der wunderschönen Nordseeinsel Föhr.

Zur gesamten und stetig wachsenden Liste aller Toycamera-bezogenen Blogbeiträge geht es hier.

Ernsthafter Spieltrieb – vom Fotografieren mit Toycameras
gliedert sich in drei Teile. Beginnen wollen wir mit einem geschichtlichen Überblick und einer Suche nach den besonderen Merkmalen der Plastikkamerafotografie. Wir betrachten das kulturelle Phänomen der Lomographie mit der dahinter stehenden Begeisterung für den Schnappschuss. Wir ergründen die besondere Ästhetik der einfachen Linsen sowie des keineswegs ausgestorbenen Materials Film. Außerdem widmen wir uns der „ernsthaften" Toycamera-Fotografie – dem Schaffen von Kunst mittels imperfekter Werkzeuge.
Im dritten Teil werfen wir einen Seitenblick auf die Smartphone-Fotografie, welche durchaus Parallelen in Handhabung und Ästhetik zur Spielzeugkamerafotografie aufweisen kann. Schwerpunkt dieses Buches ist aber das Fotografieren mit Toycameras einfachster Bauart unter Benutzung des analogen Mediums Film.
Gespräche mit verschiedenen Expertinnen und Experten sowie Toycamera-Enthusiasten tragen dazu bei, die Toycamera-Welt besser zu verstehen und das Besondere dieser Art der Fotografie zu ergründen.
Der zweite Teil dieses Buches ist ein How-To-Guide. Er soll ausgewählte handwerkliche Tipps und Tricks zur Toycamera-Fotografie vermitteln und dazu anregen, eigene Ideen zum kreativen Einsatz dieser speziellen Fotoapparate zu entwickeln und zu erproben.
Dieses Buch soll einerseits einen Einblick in die Welt der

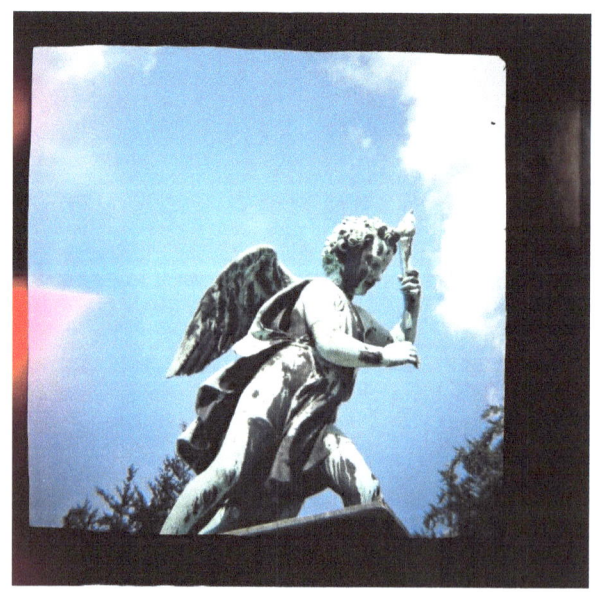

Kamera: DIANA
Film: Fujifilm Superia, ISO 400
Ort: Berlin

Spielzeugkameras geben und zum anderen dazu anregen, aktiv zu werden und wunderbare Bilder mit diesen sehr eigenwilligen Kameras zu schießen. Denn in erster Linie geht es um Kreativität, die Lust am Fotografieren, dem Einlassen auf die Eigenheiten der Toycameras und die Bereicherung der Welt durch faszinierende Bilder.

Die Vermessung des Fotografen bzw. der Fotografin

Und was hast du für eine Kamera? Mit dieser Frage wird der Fotograf, die Fotografin gerne vermessen. Hasselblad, Nikon, Canon, Leica? Alles klar! Dieser Bildkünstler ist echt, vertrauenswürdig und professionell!
Was aber, wenn die Antwort lautet: „Ich benutze Toycameras mit Plastiklinsen"? Die Verwunderung ist dann meist groß. Ungläubigkeit mischt sich mit Skepsis: „Machst du Witze?" – „Dieses Plastikding soll echte bzw. gute Fotos machen?" – „Was kostet denn so ein Apparat? 20-40 Euro? Das kann doch nicht mit rechten Dingen zugehen!"
Die Skepsis ist natürlich nachvollziehbar. Sehen die Plastikkameras doch anders aus als ein „echter" Fotoapparat. Dann ist da noch die Tatsache, dass sie analoges Filmmaterial verwenden. Für unkundige Zeitgenossinnen und Zeitgenossen ist das alles sehr merkwürdig.
Aber die fotografischen Ergebnisse vertreiben schnell die Vorbehalte und wecken Begeisterung. Ein gutes Bild ist eben mehr wert als 1.000 skeptische Worte. Ein gutes Bild! Denn auch für Toycameras gilt der Satz: Ausschlaggebend ist die Person hinter der Kamera, nicht die Kamera an sich. Denn so wenig, wie eine Hasselblad oder Nikon garantiert gute Bilder machen, nur weil sie teuer sind, produziert auch eine Plastiklinsenkamera keine schlechten (oder guten) Bilder, nur weil sie billig ist.
Der Griff zu einer dieser Spielzeugkameras eröffnet ganz neue fotografische Perspektiven, beglückt mit einer einzigartigen Ästhetik und ändert vor allem das Erlebnis des Fotografierens massiv. Die Arbeitsgeschwindigkeit und die Handgriffe sind anders als bei einem herkömmlichen Fotoapparat. Der Blick auf die Welt und die Suche nach Motiven wandeln sich. Hinzu kommt die Interaktion mit anderen Personen. Wer mit einer DIANA aus den 1960er Jahren, einer 80er-Jahre HOLGA oder einer modernen Spielzeugkamera unterwegs ist, wird angesprochen, ausgefragt, ungläubig bestaunt. Die Gespräche mit Fremden, die sich auf diese Weise ergeben, sind oft genauso wertvoll wie die Bilder selbst, wegen derer man unterwegs ist. Auf der Suche nach einer Definition der Lomographie, welcher wir uns später ausführlich widmen wollen, fällt in einer BBC-

„Ich glaube, König und Königin der Toycameras sind die HOLGA und DIANA."

Sandra Carrion, langjährige Kuratorin des Krappy Kamera Contest and Exhibition

Dokumentation der Satz: „Lomographie ist ein [...] Kommunikationsprojekt." Das fasst es sehr treffend zusammen.

„Toycamera"- Was soll das denn sein?

Was ist gemeint mit dem Begriff „Toycamera"? Handelt es sich dabei um ein Spielzeug? Sind es „echte" Fotoapparate? Ja und nein. Eine offizielle Definition gibt es nicht. Wer sollte diese schon festlegen? Wikipedia – der Brockhaus des Internetzeitalters – spricht von „simplen", „billigen" Kameras mit einfachen Linsen, welche meist aus Plastik gefertigt sind. In der Regel verwenden sie das analoge Medium Film.
Sie sehen wie Spielzeuge, Werbegeschenke und Jahrmarktpreise aus und sind in manchen Fällen auch als solche konzipiert worden (z.B. DIANA Kameras). Manche fühlen sich nur wie Spielzeuge an, waren aber als „normale" Alltagskameras für den Massenmarkt gedacht (z.B. HOLGAs).
Wieder andere sind von Spaßvögeln mit ausgeprägtem Spieltrieb entwickelt worden. Man denke nur an Mehrlinsenkameras wie die unterschiedlichen ACTIONSAMPLER von Lomography.
Alle Toycameras eint, neben der einfachen Bedienung, die besondere Haptik. Sie fühlen sich anders an als andere Fotoapparate. Sie sind durch die Plastikbauweise sehr leicht und gelegentlich klapperig. Auch die Mechaniken wirken keinesfalls hochwertig. Man hat das Gefühl mit einem Spielzeug zu hantieren. Für Erwachsene ist das manchmal ungewohnt. Aber der tief in jedem von uns schlummernde Spieltrieb ist schnell wieder wach und sobald man sich auf die Toycameras einlässt, mag man sie nicht mehr aus der Hand legen.
Zusammenfassend lässt sich sagen: Toycameras sind schlicht und einfach „andere" Kameras. Die Organisatoren der „Krappy Kamera Competition and Exhibition" der SohoPhoto Gallery in New York City haben eine eigene Definition gefunden. Sie bestehen in der Ausschreibung ihres seit über zwanzig Jahren stattfindenden Wettbewerbs auf dem Vorhandensein einer Plastiklinse bzw. einer Lochblende („Pinhole").
Die wohl wichtigsten Toycameras sind die in den 1960er Jahren erstmalig hergestellte DIANA mit ihren vielen unterschiedlichen

Nachbauten (Klone) sowie die HOLGA, welche in den 1980er Jahren auf den Markt kam. Seit einigen Jahren entwickeln und produzieren Firmen wie die Lomography und Superheadz eigene Toycameras. Teils handelt es sich um Nachbauten/Klone historischer Modelle, teils um Neuentwicklungen, wie z.B. die verschiedenen Actionsampler (POP9, SUPERSAMPLER etc.), Panorama- und Fisheye-Kameras oder die „Last Camera".

Ein Sonderfall sei bereits an dieser Stelle erwähnt: Die LOMO LC-A. Sie ist nach der Definition der Krappy Kamera-Organisatoren als Werkzeug für die Teilnahme am Krappy Kamera-Wettbewerb nicht zulässig, da sie eine Glaslinse aufweist. Das einfache – und „fehlerhafte" – Objektiv der LC-A kann zwar durchaus als „krappy" bezeichnet werden, besteht aber nicht aus Plastik. Ein Ausschlusskriterium! Auch die Verwendung einer Elektronik und verschiedener manueller Einstellmöglichkeiten (Blende, ISO-Zahl, Automatikfunktion) sowie elektronischer Rückmeldungen bei drohender Unterbelichtung mittels einer LED im Sucherfenster sprechen gegen eine Kategorisierung der LOMO LC-A als Toycamera.

Wie also umgehen mit einer Kamera, die der Grundstein (und die Namensgeberin) für eine eigene Fotobewegung (Lomographie) ist und die geprägt ist von Spieltrieb, Unernst, Leichtigkeit und imperfekten bzw. eigenwilligen Bildern?

Die „Lomographische Gesellschaft" ist bis heute der wohl bedeutendste Anlaufpunkt für Spielzeugkamerabegeisterte und -neugierige. In der dazugehörigen Online-Community tummeln sich laut Angaben des Unternehmens ca. 1.000.000 Mitglieder. Die Lomographie ist somit zentraler Bestandteil der Toycamera-Welt. Ein Buch über Spielzeugkameras ohne Lomography ist nicht denkbar. Auch wenn die Lomographische Gesellschaft viele Toycameras im engsten Sinne herstellt und vertreibt, kann es keine Betrachtung der Lomograhie ohne die Einbeziehung der LC-A geben. Das wäre „Lomographie ohne LOMO". Wir müssen uns also auf ein Sowohl-als-auch einlassen. Die LC-A erhält zwar nicht den Titel einer Toycamera, wird aber kooptiertes Mitglied im Klub der Toycameras. Sie erhält in diesem Buch angemessen viel Raum, wird aber bei den Betrachtungen der Toycameras im engeren Sinne ausgeklammert.

Spaß versus Kunst: Von Foto- und Lomographen

Das Wort Toycamera unterstellt einen Mangel an fotografischem Ernst. Das verwendete Material Plastik, die oft unsaubere Verarbeitung, die mechanische Fehleranfälligkeit... all das gibt nicht gerade Anlass dazu, die Kameras ernst zu nehmen.

Kamera: HOLGA 120 FN
Film: Fujifilm Superia, ISO 400
Ort: Seligmann, AZ, USA

„Die Kamera hilft nur wenig. Du musst alle Deine Tricks anwenden, um schöne Bilder zu bekommen."
Sandra Carrion, SohoPhoto Gallery, NYC

Dennoch gibt es viele ernstzunehmende Künstlerinnen und Künstler, die diesen bizarren Apparaten erstaunliche Fotos entlocken. Ihre Arbeiten sind zugleich von fehlender Berührungsangst mit dem skurrilen Plastikgerät, als auch von großem künstlerischen/fotografischen Geschick und kreativer Weitsicht geprägt. Sie sehen ihre HOLGAs, DIANAs und Co. ganz selbstverständlich als Werkzeuge an, deren Möglichkeiten und Limitationen kreative Kraft freisetzen.
Ihnen gegenüber stehen die Lomographinnen und Lomographen, die ihre Toycameras als kreatives Spielzeug ansehen und deren Kunstverständnis sich aus dem freiheitlichen Schaffensprozess und der Zufallskomponente speist. Die Fotobewegung Lomographie bzw. Lomography, die auf den spielerischen Umgang mit einfachen Kameras und auf eine Schnappschuss-Ästhetik setzt, ist wohl derzeit die treibende Kraft der Toycamera-Welt. Die Online-Community www.lomography.com ist ein riesiger Tummelplatz von Plastikkamerabegeisterten. Hier gibt es Tipps, Kamera-Reviews, Projektberichte und eine schier endlose Flut von Toycamera-Bildern.
Die zwei Wortteile „Toy" (Assoziationen: freies Spiel, Spaß und Kreativität) und „Camera" (ein technischer Apparat, den es fachgerecht zu

bedienen gilt) beschreiben das Spannungsfeld, in dem die aufregenden Fotos entstehen. Eine nennenswerte Gruppe der Spielzeugkamerafans – nennen wir sie liebevoll Hipster – trägt die Kameras als modisches Accessoire mit sich herum, nutzt sie für Schnappschüsse und zur Dokumentation ihres Lebens in schrägen, ausgeflippten Bildern. Dass Lomography eine Kooperation mit der Modekette Urban Outfitter's hat, ist nicht verwunderlich. Streetwear und die oft bunten Toycameras passen hervorragend zusammen. Die Zielgruppen beider Unternehmen weisen große Schnittmengen auf.

„Ernsthafte" Toycamera-Fotos haben inzwischen ihren Platz in Ausstellungen und Publikationen gefunden. Sie haben Preise gewonnen und erfreuen sich auf Onlineplattformen wie Flickr, Facebook, Instagram sowie www.lomography.de eines großen und wachsenden Publikums. Seit 1992 organisiert die SohoPhoto Galerie in New York City einen jährlichen Wettbewerb und eine anschließende Ausstellung mit beeindruckenden Werken aus der ganzen Welt. Der „Krappy Kamera Contest" gilt als Aushängeschild ernstzunehmender Toycamera-Kunst.

Der Fotograf David Burnett gewann mit seinem HOLGA-Foto einer Wahlkampfrede Al Gores 2009 den Preis für das beste Wahlkampffoto. Auf seiner Webseite präsentiert der erfolgreiche Fotojournalist eine beeindruckende HOLGA-Galerie. Instagram und unzählige Smartphone Apps (z.B. HIPSTAMATIC, ANDIGRAF) versuchen sich an der Imitation der Toycamera-Ästhetik. Auch die Werbefotografie setzt immer häufiger auf die unverkennbaren optischen Charakteristika der Plastiklinsen. Oft werden perfekte digitale Fotos aufwendig so lange nachbearbeitet, bis sie aussehen, als wären sie mit einer Toycamera aufgenommen. Lichteinfälle, Vignetten, Unschärfen sowie hohe Farbkontraste werden digital in blitzsaubere Fotos hineingearbeitet. Die Welt scheint von vermeintlich imperfekten Fotos nur so zu bersten.

Kamera: HOLGA 120 CFN
Film: Kodak Portra, ISO 400
Ort: Oslo, Norwegen

„Ich liebe Toycameras wegen ihrer Einfachheit und der Einzigartigkeit der Bilder, die sie produzieren. Ich bin immer wieder überrascht, wie schön die Bilder durch die Plastiklinsen werden. Es ist meine „Ich-hab'-Spaß-Kamera", also lasst mich in Ruhe mit all eurem technischen Zeug."

Die Foto-/Lomografin Vahneesa Norberg lebt in Harris, Minessota USA. Sie verwendet eine HOLGA 120N. Ihre Fotos findet man im Netz auf www.blackdogsphoto.com

Die Ästhetik der Toycameras

Einmal im Jahr organisiert die New Yorker SohoPhoto Galerie einen Wettbewerb mit anschließender Ausstellung unter dem Titel „Krappy Kamera Competition and Exhibition".
Jährlich werden Toycamera-Enthusiasten aufgefordert, ihre Werke einzureichen. Der Titel der Ausstellung birgt eine große Dosis Ironie – auch durch die vermeintlich falsche Schreibweise der Worte "Crappy" (krude übersetzt: „beschissene" oder milder: „von schlechter Qualität") und „Camera". Die Ironie bezieht sich dabei ausschließlich auf die Kameras, nicht auf die Bilder. Der Galerie geht es um hohe Qualität, handwerkliches Geschick sowie ein besonderes Maß an Kreativität. Es mag zwar sein, das die verwendeten Kameras technisch nicht gerade High-End sind. Die Fotos, die ihnen entlockt wurden, sind aber durchaus auf höchstem Niveau und haben ihren Platz an den Wänden der Galerie redlich verdient. Der Wettbewerb heißt „Krappy Kamera" nicht aber „Krappy Pictures".
Zum Wettbewerb zugelassen sind alle Bilder, die mit Plastiklinsen (oder Lochkameras) gemacht wurden. Einfache „Point-and-Shoot"-Kameras (z.B. die LOMO LC-A), Handys oder Einwegfotoapparate sind ausgeschlossen. HOLGAS, DIANAs und vergleichbare Fotoapparate sind also die Werkzeuge der Wahl.
Was macht die Toycamera-Bilder so besonders? Warum widmen sich ernstzunehmende Künstler und Fotografen diesen kleinen Plastikkisten?
Die Antwort liegt in der eigenen Ästhetik der Toycamera-Fotos. Jede Kamera, jede Plastiklinse hat eigene Charakteristika. Es gibt keine zwei gleichen Kameras. Technische Zu- bzw. Unfälle sowie der ständige Kampf mit fehlenden Einstellmöglichkeiten führt zu besonderer handwerklicher Sorgfalt, neuen Ansätzen zur Lösung von Problemen und kreativen Wegen zur Umsetzung der fotografischen Idee. Wenn die Kamera etwas nicht kann, dann muss es der Fotograf ausgleichen. Das wichtigste Equipment des Fotografen befindet sich hinter dem Sucherfenster der Kamera. Es gibt kein technisches Sicherheitsnetz aber auch keine Ablenkung vom Wesentlichen: dem Motiv und dem Gedanken, der diesem zugrunde liegt.
Was sind die unverwechselbaren Eigenschaften, die Toycamera-Bilder so besonders machen? Kurz gesagt sind es all die Dinge, die technisch ausgefeilte Kameras versuchen zu vermeiden – digital und analog gleichermaßen. Die Zauberformel lautet: V+B+L+C+F.
Diese Buchstaben stehen für Vignetting, Blurring, Light Leaks, Colors, Flares.
Unter *Vignetten* verstehen wir die dunklen Ecken der Bilder, die entstehen, wenn der

Kamera: HOLGA 120 FN
Film: Fujifilm Superia, ISO 400
Ort: Williams, AZ, USA

Kamera: HOLGA 120 FN
Film: Fujifilm Superia, ISO 400
Ort: Nevada, USA

belichtete Bildkreis des Objektivs kleiner ist als das zu belichtende Rechteck/Quadrat des Films. Je nach Bauart der Kamera kommt es zu verschieden starker Ausprägung der Vignetten. Moderne Objektive versuchen jegliche Vignettierung zu vermeiden. Interessanterweise gibt es viele Fotografinnen und Fotografen sowie Grafikerinnen und Grafiker, die **Vignetten** im Nachhinein (z.B. in Photoshop) wieder in die „sauberen" Fotos einarbeiten.

Denn neben dem Retroschick, den man ggf. als Modetrend abtun könnte, erfüllen diese dunklen Ecken durchaus einen Zweck. Sie leiten den Blick ins Zentrum des Bildes. Wie durch ein Schlüsselloch wird die Aufmerksamkeit des Betrachters ins Bild gezogen. Das menschliche Auge sucht automatisch den hellsten, schärfsten Punkt im Bild. Hier wird das wichtigste Element vermutet. Je größer der Helligkeitsunterschied zwischen Bildrand und –zentrum ist, desto stärker der optische Magnetismus der Bildmitte.

Blurred bedeutet unscharf. Viele Plastiklinsen weisen ganz unterschiedliche Schärfegrade auf. Gestochen scharf ist keine Plastiklinse. Ein leichter Schleier bzw. Weichzeichner ist immer vorhanden. Hinzu kommen auf Grund der wenig präzisen Herstellungsverfahren verschiedene Schärfe-/Unschärfeeigenheiten der jeweiligen Linsen. Einige sind zum Beispiel in der Mitte scharf und fallen zu den Rändern hin im Schärfegrad ab. Andere Linsen lassen gar keine

Schärfen zu. Oft fällt die Bezeichnung verträumt („dreamy"), wenn man versucht diese Unschärfe zu beschreiben. Wie durch den Schleier eines Traumes betrachtet man die Motive.

Die weichen Unschärfen sind nicht vergleichbar mit falsch fokussierten Fotos normaler Linsen. Das Verschwommene der Plastikobjektive wirkt eher wie ein malerischer Effekt. Wie ein Standbild aus einer Traumsequenz eines Spielfilms. Im besten Falle, regt der Effekt die Fantasie des Betrachters an und führt zum Abspielen eines Kopfkinofilms.

Light Leaks sind Lichteinfälle, die aufgrund undichter Kameragehäuse entstehen. Sie zeichnen eigenwillige und kaum vorhersehbare Schleier und Flecken auf den Film. Einige Kameras weisen massive Lichteinstreuungen auf. Andere fast keine.

Viele Mittelformatkameras haben ein kleines Sichtfenster im Rückendeckel, durch welches man die aufgedruckte Filmnummer erkennen kann. Das rote Glas bzw. Plastik ist in der Regel so dicht, dass der Film keinen Schaden nimmt. Bei vielen Toycameras ist genau diese Stelle besonders undicht und bei direkter Sonneneinstrahlung wird die Bildnummer direkt auf den Film belichtet.

Viele Toycameras wickeln die Filme relativ locker auf, was beim Filmwechsel schnell dazu führen kann, dass Licht von den Rändern der belichteten Filmrolle einsickert und auf diese Weise Fehlbelichtungen entstehen. Besonders HOLGAs und DIANAs sind anfällig hierfür.

Colors: Die Farbpalette einer Plastiklinse ist anders als bei solchen aus Glas. Es kann zu

Kamera: Lomography DIANA F+
Film: Kodak Portra, ISO 400
Ort: Wyk auf Föhr

Kamera: AGFA ISOLY
Film: Fujifilm Superia, ISO 400
Ort: Kuala Lumpur, Malaysia

Verschiebungen und Verstärkung der Farben kommen, die durch die Lichtbrechungs-Eigenschaften des Plastiks entstehen. Manche Farben werden besonders stark betont, andere verblassen oder verschieben sich.

Flare: Die Lichtblitze und -kreise, die entstehen, wenn Licht von vorn (oder der Seite) auf die Linse trifft, versuchen aufwendigere Objektive durch komplizierte Mehrfachlinsen und Glasbeschichtungen zu vermeiden. Die Plastiklinse hingegen verstärkt diese. So entstehen interessante Bildelemente und Lichtzeichnungen.

All diese „Bildfehler" gilt es für den Toycamera-Fotografen zu bekämpfen, zu lieben, zu nutzen oder zu akzeptieren. Ein begeisterter Anfänger der Plastiklinsenfotografie wird allein von den Überraschungen begeistert sein. Seine Schnappschüsse sind so „anders"! Ein Künstler dieses Genres weiß um die Andersartigkeit seiner unterschiedlichen Kameras und setzt sie gezielt ein, um bestimmte Effekte zu erzielen oder eine Botschaft zu vermitteln. Dennoch: Auch Profis werden überrascht! Das Element der ästhetischen Überraschung bleibt immer erhalten. Toycameras sind einfach keine Präzisionswerkzeuge. Sie haben ein Eigenleben!

Kamera: HOLGA 120 FN
Film: Fujifilm Superia, ISO 400
Ort: Valley of Fire Statepark, NV, USA

Kamera: HOLGA 120 FN
Film: Lomography, ISO 400
Ort: New York City, NY, USA

Kamera: Lomography DIANA F+
Film: Kodak Portra, ISO 400
Ort: Berlin

Kamera: Holga 120 FN
Film: Ilford XP2, ISO 400
Ort: London, UK

Interview mit Sandra Carrion

Sandra Carrion is Fotografin und unterrichtet Fotografie am Nassau Community College im US-Bundesstaat New York. Zwanzig Jahre lang organisierte sie als Kuratorin die „Krappy Kamera Competition and Exhibition" der SohoPhoto Gallery in New York City. Ihre eigenen fotografischen Arbeiten finden sich auf ihrer Homepage www.sandracarrion.com

D. Eighteen: Sandra, du hast zwanzig Jahre lang die Krappy Kamera Ausstellung und den dazugehörigen Wettbewerb organisiert. Kannst du mir schildern, worum es dabei ging?

S. Carrion: Erlaube mir einen kleinen geschichtlichen Ausflug. Ich gehöre der SohoPhoto Gallery in New York an. 1992 war ich mit ein paar Freunden bei einer Ausstellungseröffnung und sahen uns dort Lochkamerabilder an. Wir sprachen darüber wie sehr wir sie mochten, wie uns die Einfachheit und Ehrlichkeit dieser Fotos gefielen.
Ich arbeite gerne mit Toycameras, meinen „schrottigen" Kameras. Wir alle lachten, tranken Wein und hatten eine richtig schöne Zeit bei diesem Empfang. Wir drei entschieden, dass wir so etwas auch für die Mitglieder unserer Gallery organisieren sollten.
Ein Hinweis: diese Art der Fotografie war damals keineswegs weitverbreitet. Es gab eine kleine Toycamerawelt aber das war alles ganz versteckt. Also schickte ich den anderen Künstlern der Galerie eine Nachricht und fragte, ob sie mitmachen wollten. Und so begann es. Wir nannten die Geschichte „Krappy Kamera".

D.18: Und wo kommen die beiden „K"s her?

S.C.: Ich fand einfach, dass das lustiger aussah.

D.18: Ist die Bezeichnung Krappy Kamera gleichbedeutend mit Toycameras oder reden wir von verschiedenen Dingen?

S.C.: Nein, das ist das Selbe. Ich glaube, König und Königin der Toycameras sind die HOLGA und DIANA. Ich denke wir müssen Krappy Kameras folgendermaßen definieren. Sie sind Fotoapparate, die uns nicht gerade hilfreich entgegenkommen. Es gibt nicht viel Kontrolle. Du musst richtig gut sein, um da was hinzukriegen. Die Kamera hilft nur wenig. Du musst alle deine Tricks anwenden, um schöne Bilder zu bekommen. Neu von zehn Bildern sind nicht gerade schön.

D.18: War die Krappy Kamera Ausstellung als einmalige Aktion

gedacht oder gab es bereits zu Beginn eine langfristige Perspektive?

S.C.: Anfangs war sie als jährliche Ausstellung für die Mitglieder der Galerie angelegt. Aber dann kamen die Anrufe von außerhalb – von Leuten, die von der Ausstellung gehört hatten. Also öffnete ich das Projekt und schrieb einen nationalen Wettbewerb aus. Dann kamen die Rückmeldungen aus Europa, Kanada und anderen Ländern und so machten wir einen internationalen Wettbewerb draus. Aber ja, von Anfang an wusste ich: das hier ist etwas ganz besonderes.

D.18: Wenn du jemanden, der noch nie ein Toycamerafoto gesehen hat, erklären müsstest, was daran so besonders ist... Was macht die Bilder so anders?

S.C.: Wir haben diese Vorstellung von Fotografie, dass wir die Welt mit unseren sogenannten „guten" Kameras möglichst realistisch, ja perfekt einfangen wollen. Du weißt schon, z.B. mit einer Digitalen oder analogen Spiegelreflexkamera.
Aber es gibt ganz spezielle Eigenschaften, die Fotos innewohnen, die mit einer vermeintlich minderwertigen Linse eingefangen werden. Man kann nicht recht erklären, wie das funktioniert. Es ist das imperfekte des Plastiks, das das auslöst. Die Bilder stellen eine Art Realität dar. Aber da gibt es Unschärfen, Lichteinstreuungen, Kratzer ... all die Dinge, die du sonst nicht haben willst bei der normalen oder kommerziellen Fotografie. Wenn Leute diese Bilder betrachten sind sie immer gefesselt. Es gibt einen Wow-Effekt. Sie wollen wissen, wie das zustande gekommen ist. Sie wissen, das ist ein Foto – aber da ist noch was.

D.18: Es gibt Smartphone Apps, die diesen Look imitieren. Kannst du den Unterschied erkennen?

S.C.: Es wird immer schwerer. Die Apps werden immer besser. So gibt es heute programmierte Zufälle, die die Bildfehler an unterschiedlichen Stellen auf dem Bild auftauchen lassen, Kratzer zum Beispiel. Auf diese Weise sind die Bilder nicht immer gleich.

D.18: Ich bin sehr zurückhaltend wenn es darum geht Photoshop zu benutzen, wenn es um meine Toycamerabilder geht. Ich denke, ich muss der Plastiklinse vertrauen und darf da nicht so viel rummachen. Wie siehst du das. Ist digitale Nachbearbeitung ok oder ist das ein Sakrileg?

S.C.: Nein, das ist kein Sakrileg. Ich bin der Ansicht, dass ein Fotograf das finale Produkt beurteilen muss. Wenn es so aussieht als bräuchte es noch was, dann muss man auch was dran tun.
Bei Krappy Kamera sind die Regeln so ausgelegt, dass das Motiv mit

einer Plastiklinse eingefangen werden muss. Aber danach kannst du mit dem Bild machen was du willst. Es wird viel experimentiert. Es gibt Ferrotypie (tintypes), Kollodium-Nassplatten (wet plates), Cyanotypie und große Kollagen, die auf Seide gedruckt werden. Die Künstlerinnen und Künstler machen all diese wunderbaren, wundervollen Dinge. Aber alle beginnen mit einem Plastiklinsenbild. Ich glaube, das ist eine sehr persönliche Entscheidung. Einige Leute – so wie du – haben das Gefühl, sie müssen das nehmen, was ihnen gegeben wird. Wenn es Verzerrungen, Light Leaks oder andere Dinge gibt, die die Linse hat entstehen lassen, dann muss man sich darüber freuen und damit leben.

D.18: Wie du schon sagtest, die Regeln bei Krappy Kamera sind sehr strikt mit Bezug auf die Linse. Sie muss aus Plastik sein. Nun gibt es zum Beispiel eine Kamera, die die Lomographen sehr lieben. Die LOMO LC-A. Man kann sie durchaus als eine schrottige Kamera bezeichnen. Aber sie hat eine Glaslinse. Somit kommt sie für euren Wettbewerb nicht infrage.

S.C.: Stimmt. Es geht uns wirklich um eine Linse minderer Qualität. Du kannst aber zum Beispiel eine HOLGA-Linse auf deine DSLR oder eine 8x10 Großformatkamera schrauben. Solange das Motiv den Film oder Sensor durch eine Plastiklinse erreicht ist es ok. Die Firma Lomography hat einige Kameras, die nicht zum Wettbewerb zugelassen sind. Einige sind es, andere nicht.

D.18: Aber ich darf die LC-A hier im Buch mit aufnehmen?

S.C.: Aber natürlich! Weißt du, das ist nur unser Ding. Es ist sehr schwer eine strikte Definition zu finden, was eine Toycamera ist. Für uns gibt die Plastiklinse den Ausschlag. Andere definieren das so: Eine Kamera, die sehr wenige Einstellmöglichkeiten hat. Es ist keine Wissenschaft bei der man einen Merkmalkatalog aufstellen kann, um zu sagen: So ist eine Toycamera.

D.18: In diesem Buch mache ich den Unterschied zwischen Fotografen und Lomographen. Beide arbeiten mit Toycameras. Aber die erste Gruppe versucht die Einschränkungen der Kameras zu überwinden, um möglichst großartige Bilder zu bekommen. Die zweite Gruppe hingegen schießt frei drauf los und findet ihre Meisterwerke quasi am Wegesrand. Beide Herangehensweisen sind meiner Ansicht nach legitim und faszinierend. Aber sie sind sehr unterschiedlich.

S.C.: Ja, sie sind sehr unterschiedlich! Und die Lomographen haben noch diese starke Verbindung zum Analogen. Ihr spezielles Ding ist die Verwendung von Film. Bei Krappy Kamera ist das nicht zwingend der Fall.

D.18: Du unterichtest an einem Community College in Nassau County, New York. Verwendest du Toycameras im Unterricht ein? Wie reagieren deine Studentinnen und Studenten?

S.C.: Ja, ich biete einen Kurs in experimentaler Fotografie an. Teil davon ist eine Einheit zum Thema Krappy Kameras. Ich unterrichte Fotografiestudenten kurz vor dem Examen. Sie kennen sich in der Dunkelkamera aus, sind bewandert am Computer, können Prints herstellen. Sie sind wirklich sehr erfahren. Aber wenn ich ihnen die Aufgabe gebe, mit Toycameras loszuziehen, stehen sie da wie der Ochs vorm Berg. Sie werden teilweise richtig sauer. „Das funktioniert alles nicht!" Dann frage ich: wie viele Rollen Film hast du denn verschossen? Die Antwort: drei! Daraufhin sage ich: Wenn du hundert verknipst hast komm wieder her. DU musst das Rätsel lösen, wie es geht.
Diejenigen, die es rausfinden, bei denen das Licht angeht, sind total begeistert, weil es so wundervoll ist. Diejenigen, die es nicht verstehen sagen klipp und klar: „Das mach ich nie wieder!"

D.18: Bin ich eigentlich verrückt, wenn ich den Eindruck habe, meine HOLGA spricht mit mir? Forderst du deine Studentinnen und Studenten auf, ihren Toycameras zu lauschen?

S.C.: Absolut! Du musst rausfinden, wie diese Kameras funktionieren. Du musst lernen, was sie glücklich macht. Und wenn sie für dich arbeitet, dann liefert die richtig gute Arbeit ab. Du siehst es den Bildern an.

Kamera: Lomography DIANA F+
Film: Kodak Portra, ISO 400
Ort: Mellensee, Brandenburg

Die Geschichte der Toycameras

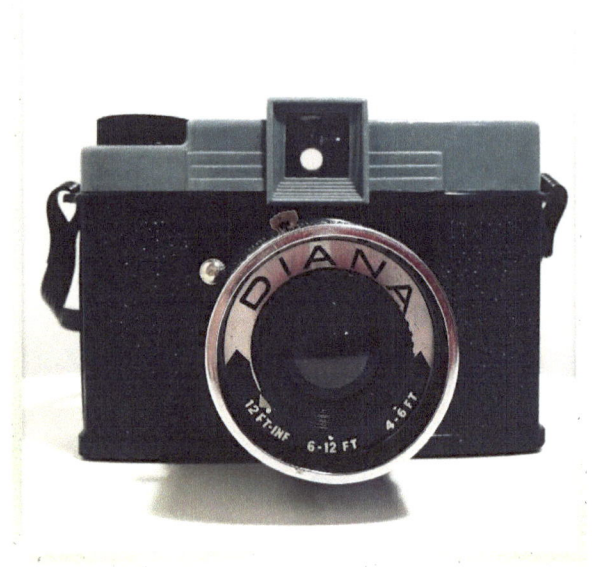

Plastik Fantastik! – Diana und ihre Klone (Die 1960er Jahren.)

Alles begann mit der DIANA. Sie wurde in den 1960er Jahren von der Great Wall Plastic Factory in Hong Kong hergestellt. Sie hatte in der Regel 3 Blendeneinstellungen (Sonne, Wolken und wechselnd bewölkt), ein 3-stufiges Zonenfokussierungssystem sowie eine feste Verschlusszeit von ca. 1/100 Sekunde und war mit der Option für Langzeitbelichtungen (B=bulb) ausgestattet. Ein Stativgewinde sucht man allerdings vergeblich, was eine wackelfreie Nutzung der Langzeitbelichtung kompliziert gestaltete. Alle Einstellmöglichkeiten waren mit kleinen Piktogrammen versehen und stellten lediglich „circa"-Optionen dar. Weder die Plastiklinse noch die Mechaniken der Diana unterlagen Qualitätskontrollen oder wurden mit großer Präzision hergestellt. Entsprechend floss eine gehörige Portion Zufall in die sechzehn 4,5x4,5cm großen, auf Rollfilm gebannten Bilder ein. Auch der einfache Sucher half wenig bei der Bildkomposition, da er nicht zeigte, was die Linse „sah". Er war lediglich eine Hilfe beim „Zielen". Gerade bei Nahaufnahmen muss der DIANA-Fotograf bzw. die DIANA-Fotografin erst das Bild einrichten und dann „nach Gefühl" die Kamera ein wenig nach oben kippen, um zu vermeiden, dass der obere Bildrand ungewollt abgeschnitten wird. Wenig später wurde die DIANA F gefertigt, welche einen Anschluss für ein Blitzgerät aufwies. Dabei handelte es sich nicht um einen Hot shoe oder einen anderen standardisierten Anschluss, sondern um einen zweipoligen Steckplatz. Die DIANAs der 60er und frühen 70er Jahre waren auch nicht in erster Linie als „Fotoapparate" konzipiert. Sie wurden von einer Plastikfabrik hergestellt und dienten als Werbegeschenke oder Jahrmarktspreise, mit denen man „außerdem Fotos schießen

zum passenden Videoblog

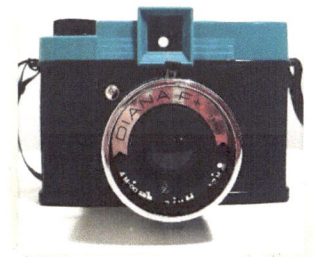

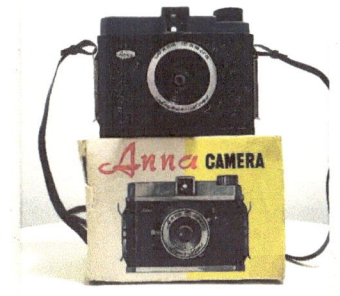

konnte". Die DIANAs wurden containerweise in die USA und Europa (hauptsächlich nach Großbritannien) verschifft. Stückpreis: ca. 50 US-Cent. Nach einer Weile wurde die Herstellung der DIANAs eingestellt. Dennoch erreichten immer neue „Klone" den Markt. Größtenteils waren sie Nachbauten bzw. direkte Kopien, teilweise hatten sie einige Modifikationen. Sie trugen Namen wie WINDSOR, RAND, FUTURE SCIENTIST, LINA... Im Prinzip waren es aber immer DIANAs mit einem anderen Namensschild. Ein besonderer Klon ist z.B. die ANNA, die zwar so gut wie baugleich mit der DIANA war, aber um einiges kleiner. Sie verwendete das inzwischen fast ausgestorbene 127er Filmformat.

Zusätzlich gab es Sondermodelle wie die DIANA DELUXE, welche den Auslöseknopf nicht mehr vorn am Objektiv trägt, sondern auf der Oberseite der Kamera. Weiter hat sie einen angedeuteten – aber funktionslosen – Lichtsensor. Dieser besteht lediglich aus einem Stück Plastik, der aussieht wie ein Lichtsensor, den man von „echten" Kameras der Zeit kennt. Auch von der DELUXE gab es Klone, wie z.B. die DANA oder die HAPPY, letztere wurde in Deutschland von Foto Porst vertrieben. Neben der anderen Optik unterscheiden sich die DANA und HAPPY technisch lediglich durch eine verlängerte Verschlusszeit von 1/50 Sekunde.

Die neuesten DIANA-Klone werden von Lomography hergestellt und vertrieben. Dem Original am nächsten kommen die DIANA + bzw. DIANA F+. Das F steht wie beim Original für Flash – also Blitz. Wie die DIANA F besitze auch die F+ den zweipoligen Steckplatz für den von Lomography eigens hergestellten Blitz. Mittels eines Adapters, der die DIANA mit einem Hot shoe ausrüstet, lassen sich aber auch moderne Blitzgeräte anschließen. Die F+ weist zusätzlich eine

Lochblende auf, und zeichnet sich dadurch aus, dass sich das
Objektiv entfernen lässt und mit einer Reihe von Zusatzobjektiven
ersetzt werden kann (Fisheye, Tele, Weitwinkel).
Weitere Lomography-Varianten sind die DIANA MINI (35mm-Film)
und DIANA BABY (110mm-Film).

Kamera: DIANA
Film: Ilford XP2, ISO 400
Ort: Hamburg

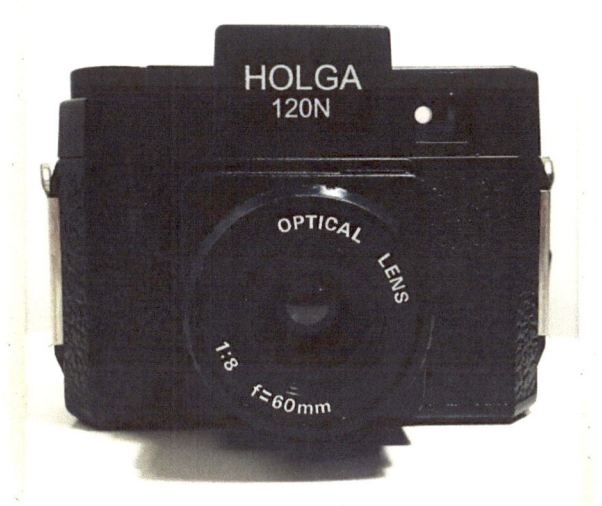

Von chinesischen Bauern verschmäht, von westlichen Künstlern geliebt! – HOLGA (Die 1980er Jahre)

In den 1980er Jahren waren es wieder einmal die Plastikfreunde Hong Kongs, die die Welt der Toycameras bereicherten. Die neue Generation Plastikknipsen nannte sich HOLGA und wurde von einem gewissen Herrn Lee Ting-Mo hergestellt. Der Name HOLGA ist eine Verfremdung des chinesischen Ausdrucks „Ho Gwong", der übersetzt so viel wie „sehr hell" bedeutet. Die Herstellerfirma der HOLGA, Universal Electronics Industries, war ebenso wie die Great Wall Plastic Factory, kein klassischer Kamerahersteller. Aber zumindest fast. UEI stellte Blitzgeräte und Zubehör für unterschiedlichste Fotoapparate her. Nachdem immer mehr Kameras Blitze bereits eingebaut hatten, suchte UEI nach einem neuen Markt. Somit entschied man sich die HOLGA zu bauen. Ziel war es, die arbeitende Bevölkerung in China mit einer bezahlbaren Kamera zu versorgen.

Die HOLGA wurde, wie die DIANA mit 120er-Mittelformatfilmen geladen. Dieses Material war in China zu der Zeit weit verbreitet, wurde aber schnell vom günstigen und praktischen 35mm-Kleinbildfilm abgelöst. Somit kam die HOLGA in China nicht recht „in Schwung". 1982 wurden lediglich 5000 Stück hergestellt.

Damit hätte eigentlich das Ende der HOLGA gekommen sein müssen. Aber es kam anders! Wie schon bei der DIANA zuvor, griffen sich Künstlerinnen und Künstler sowie Fotoschulen die günstigen Plastikkameras und nutzten sie für ihre Bedarfe. Denn es stellte sich schnell heraus, dass die HOLGAS und DIANAS einen eigenen Look entwickelten, der eine zunehmende Fangemeinde für sich begeisterte. Bereits 1977/78 erschien IOWA, ein Bildband von Nancy Rexroth, welcher ausschließlich DIANA-Bilder zeigte.

Besonders die Lichteinfälle, die unberechenbaren Unschärfen und wilden Reflexe der einfachen Plastiklinse, die dunklen Ecken (Vignetten) der Bilder, die Farbverschiebungen… all das begeisterte Künstler und Künstlerinnen sowie ihr Publikum. Später fanden die

Plastikkameras dann auch ihren Weg in die Hände von „normalen" Fotografinnen und Fotografen, die einfach nach einem weiteren Werkzeug zur Erweiterung ihrer Möglichkeiten suchten.
Fotoschulen und Universitäten nutzten die billigen Plastikkameras gerne, um Studentinnen und Studenten die Grundlagen der Fotografie näher zu bringen und um das Element des „Wer hat die beste Kamera?" aus der Gleichung zu nehmen. Alle Studentinnen und Studenten sollten mit der gleichen, simplen Technik arbeiten. Auf diesem Wege sollte sich die Konzentration auf das zu gestaltende Bild lenken und nicht auf die Bedienung der komplizierten Technik. Ein aufsehenerregender Artikel zu diesem Thema war „1 $ Toy Teaches Photography" aus dem Jahr 1971. Die Autorin Elizabeth Truxell beschrieb in der Zeitschrift „Popular Photography" den Einsatz der DIANAs an der Ohio University. Später wurden die DIANAs von HOLGAs abgelöst.
Abgesehen von den unterschiedlichen Herstellern unterscheiden sich die DIANAs und HOLGAs sehr und auch wieder gar nicht. Viele der mit Verve beschworenen Unterschiede haben mit der unterschiedlichen emotionalen Bindung der jeweiligen Fotografen zu „ihrer" HOLGA oder DIANA und natürlich dem Aussehen zu tun. Technisch und foto-philosophisch gibt es aber viele Parallelen.
Beide Kameras bestehen fast zu 100% aus Plastik – bis hin zur einfachen Meniskuslinse. HOLGAs sowie DIANAs besitzen eine feste Verschlusszeit (bedingt durch eine einfache Metallfeder), Zonenfokussierung, Piktogramme statt Zahlenwerte, nicht gekoppelte Sucher, sie nutzen 120er Rollfilme und weisen nur zwei Blenden auf. Die Bauweise der HOLGA ist robuster und die vornehmlich schwarzen 80er-Toycameras wirken massiver als die Diana. Die Diana ist leichter und wirkt

„Die HOLGA sieht aus wie ein Spielzeug aus dem Überraschungsei und überrascht auch mit ihren fantastischen Ergebnissen. Mit Effekt- und Farbfiltern werden die Fotos noch bunter, weicher und verrückter. Wer YPS-Hefte als Kind liebte, hat Freude an Toycameras."

Die Foto-/Lomografin Dani Elsner lebt in Bochum und verwendet außer ihrer HOLGA die Lomography Kameras LA SARDINA und ACTIONSAMPLER. Außerdem setzt sie verschiede Kameras der LOMO LC-A-Familie ein.
Ihre Bilder zeigt sie in ihrem Blog www.candeeland.de.

zerbrechlich in der Handhabung. Auch dies ist sicher ein Grund dafür, dass es mehr Bastler gibt die ihre HOLGAs modifizieren, als DIANAs. Schnell wurden z.B. Stativgewinde und 35mm-Filmadapter nachgerüstet. Ein echter Pionier dieses Fachs war Randy Smith von Holgamods.com. Viele seiner Ideen wurden später von den Herstellern der HOLGA übernommen.

Das wichtigste Bastelutensil für eine HOLGA oder DIANA ist das schwarze Klebeband. Hiermit lassen sich Lichteinfälle abdichten und lässt sich der klapperige Rückendeckel fixieren. Denn dieser fällt häufig ab und ruiniert dann den schlagartig freigelegten Film. Wer heute eine HOLGA bei Lomography.com kauft, erhält im Lieferumfang gleich eine Rolle Klebeband hinzu.

Foto-philosophisch stehen HOLGA und DIANA auf demselben Blatt. Die Plastikkameras zwangen zur Ruhe, sie entschleunigen das Fotografieren. Die technischen Aspekte der Fotografie treten in den Hintergrund. Die Bildkomposition wird betont. Der Zufall wird mit offenen Armen willkommen geheißen. Der Blick auf die Welt verändert sich: „Was macht wohl die Plastiklinse aus diesem Motiv?" Die Phantasie beim Knipsen blüht in bunteren Farben und zeichnet Bilder in weicheren Konturen. Gerade wenn sich für einen Schwarzweißfilm entschieden wird, schwingt eine ästhetische Prise Pictorialismus in den Bildern mit. Manchmal wird die Fantasie vom fertigen Bild übertroffen, manchmal auch enttäuscht.

Technisch ist die HOLGA mit den folgenden wenigen Daten ausreichend beschrieben: Feste Verschlusszeit von ca. 1/100 bzw. 1/125 Sekunde (N) und eine „bulb"-Einstellung für Langzeitbelichtungen (B), zwei Blenden (Sonnig f11/13 und Wolkig/Blitz f8), eine 60mm-Meniskuslinse aus Plastik. Alte HOLGAs (z.B. HOLGA S) haben zwar einen Blendenschalter. Allerdings hat dieser durch einen Konstruktionsfehler keine Auswirkung auf die Blende. Dies

wurde bei späteren Baureihen nachgebessert.
Verschiedene HOLGA-Typen weisen zusätzlich einen eingebauten Blitz (120 FN) bzw. einen Hot shoe (120N) für einen externen Blitz auf. Einige weisen ein Rad auf, mit dem sich verschiedenfarbige Folien vor den Blitz drehen lassen (120 CFN).
Eine besondere Schwester der HOLGA-Familie ist die HOLGA 120 GN. Sie weist im Gegensatz zu allen anderen HOLGAS eine Glaslinse auf. Diese ist schärfer und klarer als die üblichen Plastiklinsen. Dennoch ist auch sie sehr einfach und produziert ebenfalls den typischen HOLGA-Look.

**Die Liste der HOLGA-Modelle ist lang und wächst ständig.
Hier eine kleine Übersicht der wichtigsten HOLGA-Varianten.**

HOLGA 120 TLR (Twin Lens Reflex)
HOLGA 120 PC (Pin Hole /Lochkamera)
HOLGA 120 WPC (Weitwinkel Lochkamera)
HOLGA 120 3D (Stereokamera/2 parallele Objektive)
HOLGA 120 PAN (Panorama)
Zusätzlich gibt es noch eine Reihe HOLGAs mit einer Glaslinse. Diese werden mit dem Buchstaben G gekennzeichnet.
Seit einiger Zeit kommen immer mehr Kleinbildvarianten der HOLGA auf den Markt. Diese sind mit der Kennung 135 versehen.
Eine Gesamtübersicht aller HOLGA-Varianten ist bei Wikipedia zu finden: http://de.wikipedia.org/wiki/Holga

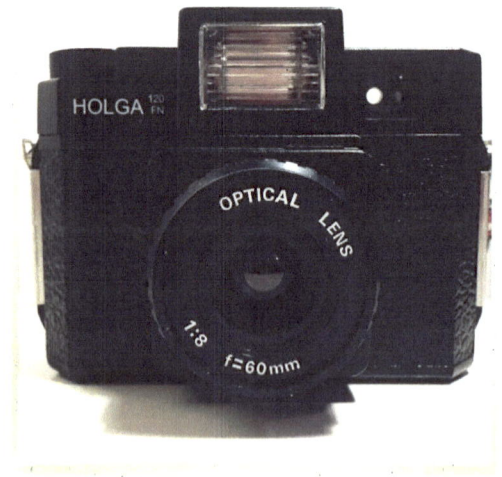
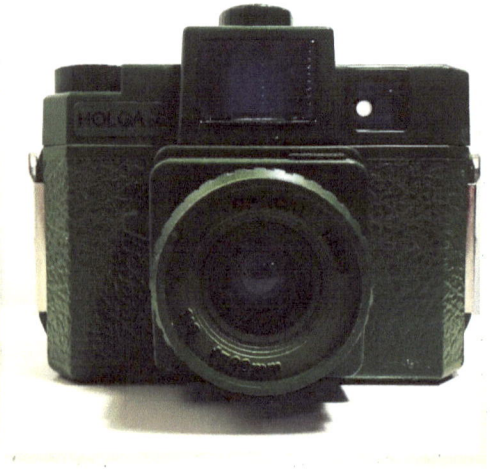

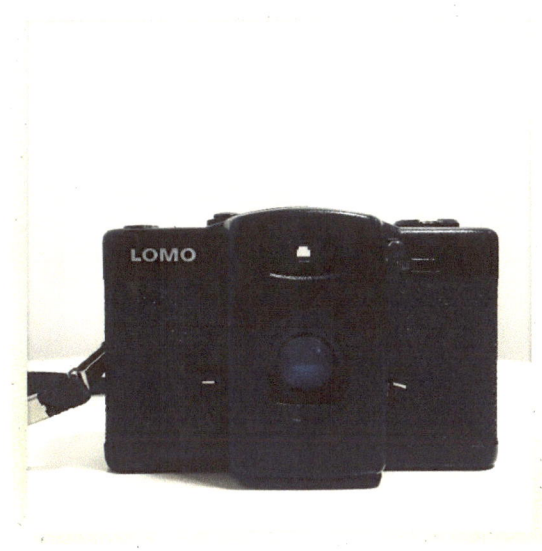

Lomography – Eine kleine Kamera löst große Fotobewegung aus

Zentraler Teil der lomographischen Fotoschule ist ein Regelwerk aus 10 sogenannten Goldenen Regeln. Diese Regeln dienen der Befreiung von üblichen Vorschriften über das, was „gute" und „richtige" Fotografie ausmacht bzw. auszumachen scheint.
Leichtigkeit, Spieltrieb und die Freude am Zufall sind dabei maßgeblich. Hiermit stehen die Lomographen im krassen Gegensatz zu den Bildgestaltern, die bewusst mit den vermeintlichen Schwächen und Grenzen ihrer Toycameras kämpfen oder sie zielgerichtet einsetzten. Der/die Toycamera-Fotograf/Fotografin fotografiert langsam, bedächtig, überlegt. Er oder sie arbeitet mit den Eigenschaften der Plastikkamera, ringt um die bestmöglichen Bilder mit der „Krappy Kamera". Der/die Lomograph/Lomographin hingegen knipst frei und ungehemmt, macht es zum Lifestyle, zelebriert das Zufällige, fotografiert viel und entfesselt. Auch auf diese Weise entsteht bzw. kann Kunst entstehen. Die Ästhetik des Schnappschusses sowie der freie Entstehungsprozess dieser Lomographien charakterisieren einen eigenen Kunstbegriff. Die Selbstauflösung des Regelwerks durch die 10. Regel, nämlich dass es keine Regeln gibt, verstärkt den in den 9 vorausgegangenen Regeln angelegten Freiheitsgedanken und bringt eine ironische Komponente ins Spiel.
Zu den Lomographen zählen viele junge kreative Individualisten, trendbewusste Hipster, Partygänger, aber auch experimentierfreudige Fotografen auf der Suche nach neuen Ausdrucksformen, – sie alle erliegen dem Reiz der leichten, oft bunten, coolen und andersartigen Fotoapparate und dem unkontrollierten Knipsimpuls. Die Maxime lautet: „Don't think. Just shoot!"
Am Anfang und im Zentrum der Lomography steht eine kleine Kompaktkamera: die LOMO LC-A. Die LC-A ist eine Kopie der japanischen Pocketkamera COSINA CX-2. Hergestellt wurde die KOMPAKT AUTOMAT von 1984 bis 2005 von der Leningrader/St. Petersburger Firma Leningradskoje Optiko-Mechanitscheskoje Obedinenije (LOMO). Gedacht war sie in erster Linie als hochwertige

„Meine LOMO LC-A+ überrascht mich immer wieder aufs Neue, obwohl ich mir sie inzwischen sehr gut kenne, gibt es doch immer wieder echte Momente des Grübelns und der Freude. Meine LOMO und ich befinden uns in einer Langzeitbeziehung. Es ist eine echte „Freundschaft".

Die Lomographin Hitomi Nonaka lebt in Japan. Ihre Werke zeigt sie in ihrem Blog http://hitomint.blogspot.jp/
Neben der LOMO LC-A+ verwendet sie die Diana Mini, LaSardina und Belair von Lomography.

Alltagskamera für die Bevölkerung der damaligen Sowjetunion. Der russische Vize-Verteidigungsminister Igor Kornitsky sah die COSINA CX-2 auf der Photokina und beauftragte die LOMO-Werke, eine noch bessere Kamera zu bauen. Der Auftrag fiel Mikhail Kholomyansky zu. Der damals 41-jährige Chefentwickler begann mit der Arbeit an der geforderten „einfachen, funktionalen, vollautomatischen, leicht zu bedienenden" Kamera.

Die 35mm-Kompaktkamera weist eine Zeitautomatik (Verschlusszeiten: 1/500 bis 2 Sekunden), manuelle Blendenwahl von f2,8 bis f16 (bei fester Verschlusszeit von 1/60 Sekunde), einen Cadmiumsulfid-Fotowiderstand, Blitzanschluss sowie ein Zonenfokussystem auf. Das wichtigste Ausstattungsmerkmal ist allerdings das 32mm Minitar 1 Objektiv.

Diese Linse gibt den Fotos der LOMO LC-A den ganz eigenen Charakter. Starke Kontraste und überzeichnete Farben, Lichtblitze, Unschärfen sowie einen Hang zur Vignettierung machen Fotos der LC-A so unverwechselbar.

Verglichen mit anderen Kompaktkameras wurden die Eigenschaften der LC-A als eher unzureichend angesehen. Zudem war sie für den sowjetischen Markt etwas zu teuer.

Außerhalb des damaligen Ostblocks waren eher die qualitativ hochwertigeren und kostengünstigen japanischen Pocketkameras gefragt.

Unter diesen Voraussetzungen hätte die LC-A eigentlich eine kleine Randnotiz der Kamerageschichte sein müssen. Aber zu Beginn der 1990er Jahre passierte etwas, was die kleine Kompaktknipse aus St. Petersburg zu einer Legende, zum Grundstein einer ganzen Fotoschule machte.

Die Wiener Studenten Matthias Fiegel, Christoph Hofinger und Wolfgang Stranzinger entdeckten eine LC-A auf einem Prager Flohmarkt. Sie nahmen das kleine Stück fotografischer Sowjettechnik mit nach Hause in ihre Studenten-WG und knipsten fröhlich drauf los. Sie stellten fest, dass die LOMO-Fotos anders aussahen als andere und waren von der

Unvorhersehbarkeit und den Bildfehlern begeistert. Immer mehr Freunde und Bekannte wollten ebenfalls so eine kleine russische Kamera haben. Somit begannen die drei Studenten damit, überall im sich auflösenden Ostblock nach den LOMOs zu suchen und sie im Westen zu verkaufen.
(Halb) scherzhaft gründeten sie die „Lomographische Gesellschaft", meldeten Lomographie als Marke an, riefen ein Regelwerk aus und ernannten Fiegel und Stranzinger zu „Lomographischen Weltpräsidenten". Wer eine LOMO LC-A kaufte, wurde automatisch lebenslanges Mitglied der Lomographischen Gesellschaft.
Aus einen Studentenspaß, semi-legalem Kameraschmuggel und ironisierter Vereinsmeierei wurde das Unternehmen Lomography AG, welches weltweit Geschäfte (genannt „Botschaften"/"Embassies"), eine Online-Community, eine Kooperationen mit der Modekette „Urban Outfitter's" und einen eigenen Online-Shop betreibt.
Neben der Vermarktung der – inzwischen in China gefertigten – LOMO LC-A+, entwickelt das Unternehmen auch eigene Kameratypen (z.B. eine Weitwinkel- und eine Mittelformatvariante der LC-A) bzw. legt alte Kameras erneut auf oder entwickelt diese weiter. Beispielhaft hierfür stehen die DIANA F+ sowie ihre kleinen Schwestern: die MINI und BABY.
2005 wurde die Dokumentation LOve & MOtion veröffentlicht. Der bei YouTube abrufbare Film zeichnet im Detail die Entwicklung der Lomographie von den Anfängen bis in die Gegenwart nach. Wichtige Protagonisten dieser Fotobewegung kommen zu Wort und schildern viele technische, historische, ästhetische und kulturelle Aspekte der Lomographie. Auch wenn die LC-A keine Toycamera ist, so ist sie doch eine Verwandte der Plastikkameras. Besonders der von ihr ausgelöste Spieltrieb sowie die eigenwilligen Bilder, mit all ihren vermeintlichen Fehlern, machen die LOMO sehr beliebt bei Toycamera-Fotografinnen und Fotografen.

zum passenden Videoblog

„Fotografieren mit der Toycamera ist...anders. Eigentlich wirft man dabei 90% seines fotografischen Fachwissens über Bord und wundert sich jedes Mal aufs Neue, was dennoch (oder gerade deswegen) für tolle Bilder dabei herauskommen können. Die letzten 10% braucht man meiner Meinung nach jedoch schon noch, um eine gewisse Erfolgsquote nicht zu unterschreiten."
Der Foto-/Lomograf Marcel Hufschmidt lebt in Mülheim an der Ruhr. Er verwendet eine 1960er DIANA und eine LA SARDINA von Lomography.
www.marcel2cv.de http://www.lomography.de/homes/marcel2cv

Kamera: LOMO LC-A
Film: Kodak, ISO 200
Ort: Hamburg

Kamera: LOMO LC-A
Film: Kodak, ISO 200
Ort: Hamburg

Zusammenfassen lässt sich die Lomographie mittels der zehn „Goldenen Regeln" ergänzt durch zehn „Goldene Fragen".

10 goldene Regeln

1. Nimm deine Kamera überall hin mit.
Die Kamera als ständiger Begleiter. Ganz im Sinne des Fotografen und CEO von Creative Live, Chase Jarvis gilt auch in der Lomographie der Satz: „ The best Camera is the one you have with you."

2. Verwende sie zu jeder Tages- und Nachtzeit!
Das Leben findet rund um die Uhr statt. Mittels „bulb"-Einstellung und der Bereitschaft unscharfe und verwackelte Bilder zu bekommen, ist die Kamera auch in schlechten Lichtsituationen immer dabei. Im Notfall hilft ein Blitz.

3. Die Lomographie ist nicht Unterbrechung deines Alltags, sondern ein integraler Bestandteil desselben.
Nahtlos gehen das Knipsen und das übrige Leben in einander über. Das Lomographieren wird somit zur Alltagshandlung.

4. Übe den Schuss aus der Hüfte!
Der Sucher vieler Toycameras ist sowieso ungenau. Das Einrichten des Bildes führt zur Verzögerung im Leben. Also wird die Kamera nur in die gewünschte Richtung gehalten. Wenn es mal schnell gehen muss, die Situation durch eine Kamera gestört würde oder wenn man die Perspektive interessant findet, knipst der Lomograph/die Lomographin aus der Hüfte.

5. Nähere dich den Objekten deiner Lomographischen Begierde so weit wie möglich!
Dem Magnum-Fotografen Robert Kapa wird folgender Satz

zugeschrieben: "If your photographs aren't good enough, you're not close enough." Die große Nähe zum Objekt ist ein ungewöhnlicher Blick. Er ist dramatisch und aufregend. Dies gilt für Lomographen genauso wie für den Reportagefotografen Kapa. Wenn auch unter ganz verschiedenen Vorzeichen.

6. Don't think.
Kreativen Grenzen im Kopf, die althergebrachten fotografischen Regeln verhindert den ungebremsten Schnappschuss. Allein der Gedanke: „Mach ich das Bild oder nicht", steht im Widerspruch zum lomographischen Geist.

7. Sei schnell.
Denken kostet Zeit. Die Idee, der Moment, der Blick, das Licht, die Situation ist viel zu schnell vorbei.

8. Du musst nicht im Vorhinein wissen, was dabei herauskommt.
Oft geht es um die Schnelligkeit und das Vertrauen auf den Zufall. Wer ein Bild plant, „fotografiert". Er lomographiert nicht.

9. Im Nachhinein auch nicht!
Bei dieser Art zu knipsen, entstehen oft verwirrende Fotos. Gerade diese können aber geheimnisvoll, interessant und sehr ästhetisch sein.

10. Vergiss die Regeln!
Wer über Regeln nachdenkt, bremst seinen lomographischen Knipsfluss, setzt der eigenen Kreativität Grenzen.

10 Goldene Fragen

1. Wollen Lomographen eigentlich Kunst produzieren?

2. Geht es ihnen um die ungehemmte Produktion und Konsum bunter, belangloser Bilder?

3. Führen sie uns also unsere hyperschnelle, überdrehte, konsumorientierte Welt vor Augen?

4. Sind die schrägen Kameras modische Accessoires aus dem ultimativen Wegwerfwerkstoff Plastik? Liegt hier eine umweltpolitische Botschaft verborgen?

5. Dienen die Kameras, Bilder und deren ungewöhnlicher Entstehungsprozess als Kommunikationsimpuls zwischen Freunden und Fremden, schaffen sie somit neue Verbindungen in einer von Entfremdung bedrohten Gesellschaft?

6. Ist unser Leben von zu vielen Regeln bestimmt? Sind die goldenen Regeln in Wahrheit ein Ausweg aus diesen Zwängen? Ruht in ihnen

ein Freiheitsimpuls?

7. Ist das „andere" Fotografieren ein Ausdruck der Suche nach Individualität? Ist Lomographieren ein bewusstes Verweigern von gesellschaftlichen Normen?

8. Enttarnt das Imperfekte der Lomographien am Ende die gewohnten Hochglanzbilder, die täglich auf uns einprasseln als Lügen der Konsum- und Medienindustrie?

9. Ist die Verwendung von Film als Material der Versuch, sich gegen den Verlust der Vergangenheit zu stemmen? Sind Lomographinnen und Lomographen gar konservativ?

10. Ist die retro-Optik der Bilder Ausdruck einer Gesellschaft, die sich nach einer vermeintlich einfacheren Zeit – unserer Kindheit – zurücksehnt? Denn damals waren die Bilder nicht perfekt, hatten Korn, Unschärfen und manchmal komische Farben.

Oder ist diese ganze Fragerei nach dem tieferen Sinn der Lomographie vielleicht doch einfach nur Quatsch?

Kamera: LOMO LC-A
Film: Kodak, ISO 200
Ort: London, UK

„In der heutigen Zeit soll alles in unserem Alltag immer perfekt sein. Dabei besitzen die unperfekten Dinge jedoch den meisten Charme. Ein Lied von der Schallplatte hat beim hören mehr Charme als eine MP3, weil es nicht perfekt ist. Das ist der Grund, warum ich Toycameras und überhaupt analoge Kameras einsetze. Das unperfekte dieser Kameras führt aber zu Farbexplosionen und Darstellungen, die keine perfekte Kamera je liefern kann."

Der Lomo-/Fotograf Kai Flockenhaus lebt im Ruhrgebiet und verwendet folgende Kameras: La Sardine, Diana D, Olympus xa2, Olympus Trip35, Spinner360, Holga120, Polaroid, Sprocket Rocket
Seine Bilder sind auf seinem Blog zu begutachten. www.lomtro.blogspot.de

Tipps und Tricks

Die Suche nach der Lieblingskamera?

Die Welt der Toycameras ist bunt und vielfältig. Die Auswahl der richtigen Kamera ist schwierig. Gerade die Suche ist es aber, die einen wunderbaren Aspekt der Toyfotografie ausmacht. Stück für Stück kommt man seiner Traumkamera näher. Dank Flohmärkten, Internetauktionshäusern und Fachgeschäften gibt es ein großes Angebot an Vintage-Modellen sowie neuen Fotoapparaten.

Die Welt der Toycameras gliedert sich in drei große Lager, die sich über das verwendete Filmformat definieren: Mittelformat (120er), Kleinbild (35mm) oder Sofortbild (Instant).

Zu den wichtigsten Vertretern der Mittelformatkameras zählen DIANAs und HOLGAs. Sie verwenden 120er Rollfilm. Bei den Kleinbildknipsen wie der LA SARDINA, DIANA MINI, HOLGA 135, VIVITAR ULTRA WIDE AND SLIM sowie diversen Spezialkameras kommen 35mm-Filme zum Einsatz.

Der Vorteil der Kleinbildfilme liegt beim Preis pro Bild sowie beim unkomplizierten Handling. Die in Filmkartuschen gelieferten Filme lassen sich leicht in die Kamera einlegen, zurückspulen und transportieren. In der kleinen Metalldose ist das Material sicher vor Licht, Staub und Feuchtigkeit.

Mit 24 bzw. 36 Aufnahmen pro Rolle kommt das stärkste Argument ins Spiel. Denn im Vergleich zur Digitalfotografie ist jeder Druck auf den Auslöser gleichbedeutend mit dem Klingeln in der Kasse eines Fotolabors. Mittelformatfilme bieten in der Regel lediglich Raum für 12-16 Fotos. Wenn auch der Preis pro Rolle nicht zu stark voneinander abweicht – der Preis pro Foto tut es merklich.

Trotz des höheren Preises schwören viele Toycamera-Enthusiasten auf die 120er Mittelformatfilme. Die größeren Negative nehmen sehr viel mehr Bildinformationen auf als die 35mm-Filme. Je nach Kamera liegt die belichtete Fläche klassischerweise zwischen 4,5cm x 6cm und 6cm x 9cm. DIANAs und HOLGAs belichten in der Regel eine quadratische Fläche des Films. Das Normalformat der HOLGA ist 6cm x 6cm, das der DIANA 4cm x 4cm. Mittels auswechselbarer Einsätze (Filmmasken) lassen sich mit der HOLGA und neueren DIANA+-Modellen aber auch rechteckige Bilder produzieren. Der Vorteil liegt hierbei darin, dass 16 Bilder statt 12 auf eine Rolle Film passen.

Das typische Toycamera-Foto ist quadratisch. In diesem Format zeigen sich auch besonders deutlich die Eigenschaften der Plastiklinse. Vignetten und Schärfeverläufe sind so besonders ausgeprägt. Viele Smartphone-Apps, die den Toycameralook imitieren, liefern daher gezielt quadratische Bilder. Das zum

Facebook-Konzern gehörende Foto-Netzwerk Instagram verbreitet alle Bilder ausschließlich im quadratischen Format. Mit den angebotenen Filtern war es Instagram, das die Toycamera-Ästhetik in die sozialen Netzwerke gebracht hat.

Auch Sofortbildfilme finden mittels spezieller Zusatzteile (Instant Backs) für DIANAs und HOLGAs Verwendung in der Toycamera-Fotografie. Dabei kommt zumeist das Fuji-Instax-Material (mini und wide) zum Einsatz. Aber auch 100er Packfilme haben Ihren Platz. Nach dem Ende der Filmproduktion durch Polaroid beschränkt sich das Angebot an Filmen auch hier auf das Fuji-Material. Derzeit gibt es zwei Farbfilme (FP 100C Professional, und FP 100C Silk) sowie den Schwarzweißfilm FP 3000b, welcher aber in Bälde nicht mehr länger produziert wird. Ob die Bemühungen der Fotocommunity erfolgreich sind – Fuji zu überzeugen, diesen hoch empfindlichen (ISO 3000) Film weiter zu produzieren – bleibt abzuwarten. Große Hoffnung, die Liebhaber der Sofortbildfotografie mit frischen Filmen zu versorgen, richtet sich auf die Bemühungen der Firma „The Impossible Project". Für alte Polaroidkameras (600er, SX 70, Image/Spectra) gibt es inzwischen wieder Filme, die kontinuierlich weiterentwickelt werden. Eine Entwicklung von neuen 100er Packfilmen verneint Impossible derzeit. Abzuwarten – und zu hoffen – ist, ob es in der Zukunft zu einer Kooperation zwischen Lomography und Impossible kommt. Lomography hat mit der LOMO INSTANT inzwischen eine eigene Sofortbildkamera im Programm, die auf das Fuji-Instax-Material setzt. Ob diese Kooperation exklusiv ist bzw. bleibt, muss abgewartet werden.

Im Internet sind bereits Bastler zu finden, die ihre HOLGAs mit selbstgebauten Backs ausrüsten, die Impossible-Filme verwenden. Wie sehr die Ideen der Bastlergemeinde wahrgenommen werden, zeigt die Vielzahl an Verbesserungen von Kameras der HOLGA-Company, die direkt auf Ideen von DIY-Begeisterten („Do It Yourself") zurückgehen. Besonders ist dabei Randy Smith (Holgamods.com) zu erwähnen, dessen Modifikationen an alten HOLGAs inzwischen bei vielen neuen Kameras zum Standard gehören. Ob sich Instantfilme einen festen Platz in der Toycamera-Welt sichern können, hängt wohl davon ab, ob Firmen wie Lomography und die HOLGA-Company diese Nische als profitbringend ansehen.

Neben den drei großen Filmgruppen gibt es auch Sonderformate. So hat Lomography kürzlich den 110er Kleinstbildfilm wiederbelebt. Dieser Film dient der DIANA BABY als Futter. Besonders einfach in der Handhabung, fanden diese vollständig geschlossenen Filmkartuschen in den 70er/80er Jahren breite Verwendung in den KODAK Instamatic-Kameras. Die 110er-Filme wurden aber vollständig von 35mm-Kleinbildfilmen verdrängt. Aufgrund der Wiederbelebung durch Lomography bietet sich die

Chance eine ganze Kamerafamilie wieder ins Leben zurückzuholen.

Einige Vintage-Klone der DIANA-Kameras (z.B. die ANNA) verwenden auch das schwer zu beschaffende 127er Filmformat. Diese Filme zu finden glückt fast ausschließlich über Zufallsfunde auf Flohmärkten und im Internet. Im normalen Fachhandel sind sie so gut wie nicht zu bekommen. Viele Bastler schneiden 120er Filme deshalb zurecht und wickeln sie auf spezielle 127er Spulen, um ihren 127er-Kameras (meist alte Kodakgeräte) weiter betreiben zu können.

Bei der Entscheidung für den passenden Film stellen sich zwei wichtige Fragen: Wo bekomme ich den Film her? Und wo kann ich ihn entwickeln lassen?

35mm-Filme gibt es nach wie vor in (fast) jeder Drogerie. Hier lassen sie sich auch zur Entwicklung abgeben. Mittels eines Kreuzes auf dem Bestellformular ordert man einfach gleich eine CD mit digitalen Scans der Bilder. So finden die analogen Fotos schnell und unkompliziert ihren Weg in die sozialen Netzwerke und Homepages. Wer lieber selber scannen will, bekommt ab ca. 50 Euro einen kleinen Heimscanner, mit dessen Hilfe sich die Negative im Handumdrehen digitalisieren lassen. Die eingebaute Software invertiert die digitalen Dateien dabei automatisch, so dass aus den gescannten Negativen sofort Positive werden. Wer mehr Geld ausgeben will, findet auch High-End-Scanner. Für den Hobbyisten reichen die kleinen Geräte aber vollkommen aus. Ob man sich für einen Flachbettscanner für den Computer oder ein Standalone-Gerät entscheidet, hängt vom Geldbeutel, Platz auf dem Schreibtisch und Arbeitsfluss ab.

120er-Mittelformatfilme gibt es nur im Fachhandel oder im Internet. Die Entwicklung lässt sich leider nicht über die Drogerie abwickeln. In jeder Großstadt gibt es aber durchaus noch Labore, die diese Dienstleistung anbieten. Wer in ländlicheren Regionen lebt, ist auf den Postversand an ein passendes Labor oder die eigene Dunkelkammer angewiesen.

Das Scannen von 120er Negativen ist über Flachbettscanner möglich. Standalone-Scanner gibt es nicht für vernünftige Preise. Daher muss in der Regel auf die Labore zurückgegriffen werden, die (gegen Aufpreis) die Negative in gewünschter Qualität digitalisieren.

Wer beim Scannen das gesamte Negativ scannt – und nicht nur die belichtete Fläche – erzeugt einen schwarzen Bildrahmen. Aufgrund der unpräzise gearbeiteten Filmmasken vieler Plastikkameras sind die Kanten des Rahmens häufig nicht ganz glatt bzw. gerade. So wird dem Bild ein weiteres „imperfektes" optisches Element hinzugefügt. Besonders bei Kameras, die im Format 4cm x 4cm fotografieren, ist dieser Rahmen

Kamera: DIANA
Film: Fujifilm Superia, ISO 400
Ort: Hamburg

besonders deutlich, da um die belichtete Filmfläche ausreichend Platz ist. Für den Rand-Effekt eignen sich somit z.B. DIANAs und die AGFA ISOLY besser als z.B. die HOLGA, die einen größeren Teil des Films belichtet.
Das Element der sogenannten Filmborders wird von vielen Smartphone-Apps (HIPSTAMATIC, Instagram, etc.) ebenfalls, weil „typisch Toycamera", imitiert.

Welche Kamera?

Hat man sich einmal für ein Filmformat entschieden, beginnt die Suche nach der passenden Kamera. Dabei geht es wirklich um die Suche nach der eigenen Lieblingskamera, nicht dem Lieblingskameratyp. Denn es gibt große Unterschiede zwischen vermeintlich gleichen Fotoapparaten. Besonders bei älteren Modellen gibt es große Variationen, was die Charakteristika der Linsen, die Anfälligkeit für Lichteinfälle (Light Leaks) und die Verlässlichkeit des Filmtransports angeht.
Das Material Plastik ist kein Präzisionswerkstoff wie Glas. Es ist nie so klar und so präzise verarbeitet, wie man es sonst aus der Objektivproduktion kennt. Hinzu kommt, dass es kaum Qualitätskontrollen gibt bzw. gab.
Die alten DIANAs und HOLGAs

wurden z.B. nicht von Kameraherstellern produziert. DIANAs wurden von der Great Wall Plastic Factory hergestellt, welche eher auf Werbegeschenke, Spielzeuge, etc. spezialisiert war. Wie bei allen anderen einfachen Plastikspielzeugen ging es auch bei der DIANA um hohe Stückzahlen zu einem günstigen Preis. Auch die HOLGA, die in den 1980er Jahren auf den Markt kam, wurde unter ähnlichen Bedingungen produziert. Somit ist jede DIANA und jede HOLGA sehr individuell, was die fotografischen Ergebnisse angeht. Viele Toycamera-Enthusiasten besitzen aus diesem Grunde mehrere Modelle und entlocken scheinbar gleichen Kameras höchst unterschiedliche Bilder.
Bei neueren Toycamera-Modellen sind die Unterschiede nicht mehr so gravierend. Dennoch weisen alle Plastikkameras immer noch ein gewisses Maß an Individualität auf. Nicht zuletzt ist dies ein Grund, große Freude an dieser Art der Fotografie zu haben. Denn Überraschungen gibt es immer wieder.
Neben den Standardkameratypen gibt es eine Reihe Spezialkameras wie Panoramakameras. Die HORIZON und SPINNER von Lomography nutzen einen breiteren Streifen des 35mm-Films, um Landschaften und Szenen im Extremweitwinkel (HORIZON) oder einen 360-Grad-Blick (SPINNER) abzubilden. Fisheye-Kameras fotografieren im extremen Weitwinkel und biegen die Bildränder geradewegs, so dass sie auf das normale Negativ passen. Wie durch ein Loch in der Wand erscheint die Welt seltsam rund, der Blick ist weiter als gewohnt. Ein interessanter Effekt.

Lomography Actionsampler

ACTIONSAMPLER sowie die POP9, OCTOMAT und SUPERSAMPLER wiederum nehmen mehrere Einzelbilder auf einem Stück Kleinbildfilm auf. Dabei belichtet eine Reihe von Linsen entweder gleichzeitig oder kurz nacheinander den Film. Dabei entsteht eine Kollage von Schnappschüssen derselben Szene.
Die SPROCKET ROCKET belichtet hingegen den gesamten Kleinbilfilm inklusive der Filmtransportlöcher am Rand

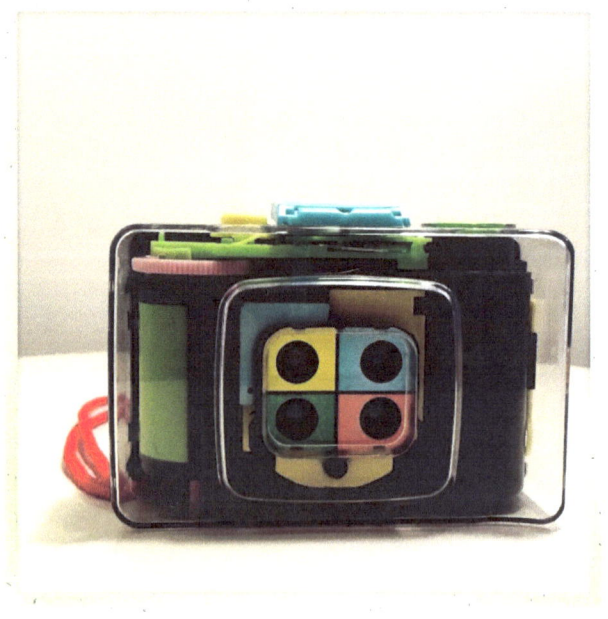

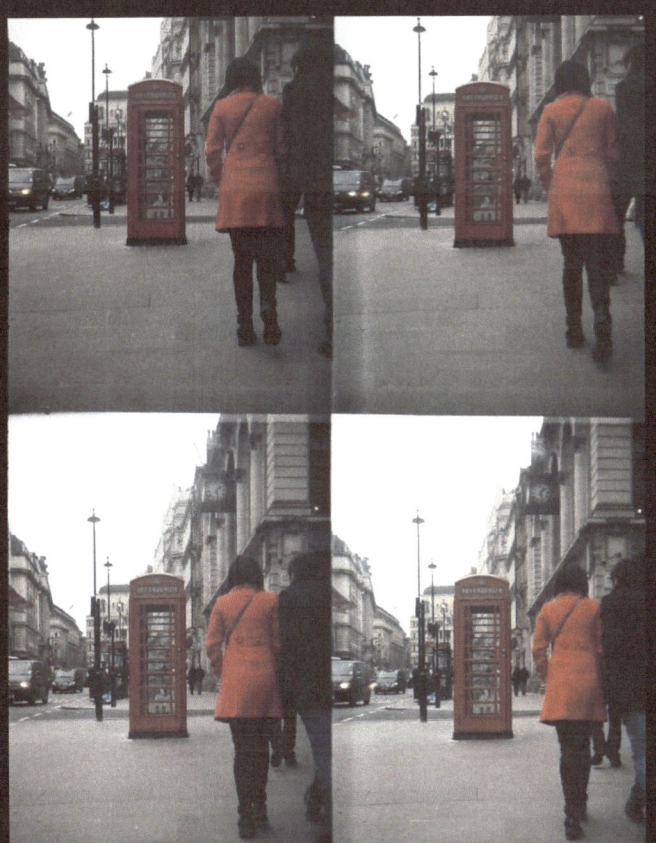

Kamera: Lomography SUPERSAMPLER
Film: Kodak, ISO 200
Ort: London, UK

zum passenden Videoblog

(English: sprocket holes). Das Motiv geht somit über den üblichen Rahmen hinaus und erfasst auch den Rand. Oben und unten entsteht so ein dekorativer Rand, der Assoziationen an Kinofilme weckt. (Tipp: Dieser Effekt lässt sich auch mit einer HOLGA erzielen, indem man sie mit einem Kleinbildfilm ausstattet.) Viele dieser Spezialkameras sind stark auf eine Besonderheit ausgelegt. Viele der Bilder gleichen sich dadurch und der Spezialeffekt überlagert die Bildkomposition und die Auswahl des Motivs.
Die beiden wichtigsten und vielseitigsten Kameras sind mit Abstand die DIANA und HOLGA. Als Einstiegsmodel wird oft die HOLGA der DIANA vorgezogen, da sie robuster und zuverlässiger ist. Selbst die aktuellen DIANA Modelle wirken sehr zerbrechlich, auch wenn sie im Vergleich zu ihren historischen Vorgängern geradezu solide sind. Eine Vintage-DIANA kann den Fotografen schon mal mit Filmsalat, abfallendem Rückenteil und lockerem Blendenwahlhebel zur Verzweiflung bringen.
Auch eine HOLGA ist ohne eine gehörige Menge Klebeband kaum zu betreiben. Besonders das Abfallen des Rückendeckels ist ein ständiges Problem.
Viele Toycameras bieten unterschiedliche Blitzoptionen an. Schon in der Frühphase erschienen Klone der DIANA mit einem Aufsteckblitz. Diese Kameras trugen die Bezeichnung DIANA F. (Die Lomography-Modelle heutiger Tage heißen DIANA F+) Einige Varianten der HOLGAs haben inzwischen integrierte Blitze (z.B. HOLGA 120 FN). Die HOLGA 120 CFN (Color Flash Normal) besitzt ein Rädchen,

mittels dessen sich unterschiedliche Farbfolien vor den Blitz drehen lassen.
Die Kamera COLOR SPLASH von Lomography setzt ganz auf den Effekt des bunten Blitzens. Sie ist eine einfache Kleinbildkamera fast ohne jegliche Einstellmöglichkeiten. Neben der Bildkomposition hat der Lomograph nur die Entscheidungsmöglichkeit: Blitz ja/Blitz nein. Der Blitz ist mit einer Farbfolie ausgestattet.
Auch die LA SARDINA-Kameras lassen sich mit einem Blitzgerät betreiben. Optional lassen sich bunte Filtersätze (Gels) für den Blitz erwerben. Einige Varianten der HOLGA (z.B. 120 N) weisen sogar einen Hot Shoe auf, an den sich herkömmliche Blitzgeräte (inkl. moderner Speedlights und Studioblitze) anschließen lassen.

Kamera: HOLGA 120 CFN (blauber Blitz)
Film: Rossmann ISO 400 (35mm)
Ort: Berlin

Kamera: HOLGA 120 CFN
Film: Rossmann ISO 400 (35 mm)
Ort: Berlin

Alternativen zu klassischen Toycameras

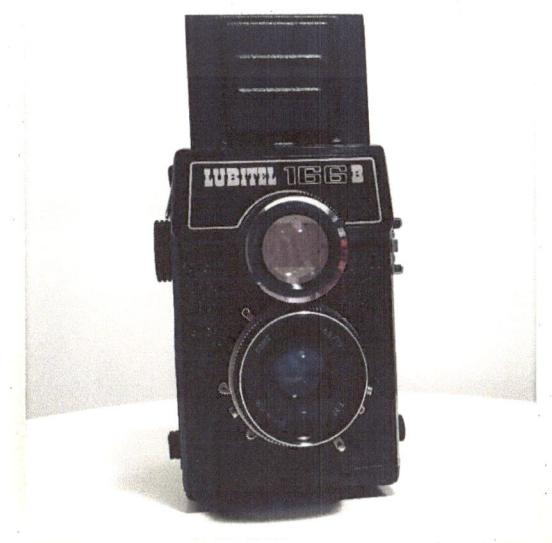

Wer abseits des Toycamera-Mainstreams sein Glück versuchen möchte, wird z.B. bei Twin Lens Reflex Kameras einfachster Bauweise fündig. Prominente Vertreterinnen dieser Gattung sind die LOMO LUBITEL 166B, HOLGA TLR oder die BLACKBIRD, FLY.
Wie bei einer legendären Rolleiflex blickt der Fotograf hinab in ein Sucherfenster. Über einen Spiegel wird der Blick durch die Einrichtungslinse nach vorn umgeleitet. (Bei der Einrichtung des Bildes ist Übung gefragt. Denn durch den Spiegel erscheint das Bild im „waist level viewfinder" spiegelverkehrt.)
Das eigentliche Bild wird mittels einer zweiten, darunterliegenden Linse aufgenommen. Die Einstellung der Blende, der Fokussierung sowie der Verschlussgeschwindigkeit erfolgt direkt am Objektiv. Die LUBITEL 166 B ist keine wirkliche Toycamera. Sie ist in Wahrheit eine sehr günstig hergestellte TLR. Für den Einstieg in diese Kamerawelt ist sie sehr gut geeignet. Bei vorsichtiger Handhabung sind die Fotos von erstaunlich klarer Qualität.
Zur Vignettierung und zu Lichteinfällen neigt sie aber dennoch hin und wieder. Auch durch das in der Lomographie beliebte mehrfache Belichten desselben Filmstücks lassen sich mit der LUBITEL durchaus „toycamera-artige" Fotoerfolge erzielen.
Wer sich für die TLR-Handhabung begeistert, aber dennoch eine „echte" Toycamera benutzen will, wird entweder bei der zweiäugigen HOLGA fündig oder greift zur BLACKBIRD, FLY. Sie ist vollständig aus Plastik gefertigt und ist in vielen verschiedenen Farben erhältlich. Sie weist neben einer „bulb"-Funktion nur eine Verschlussgeschwindigkeit von 1/125 Sekunde, zwei Blenden (f7 und f11) sowie ein stufenloses Fokussiersystem von 0,8 Metern bis Unendlich auf. Die BLACKBIRD, FLY verwendet 35mm-Kleinbildfilme und macht rechteckige sowie quadratische Bilder.

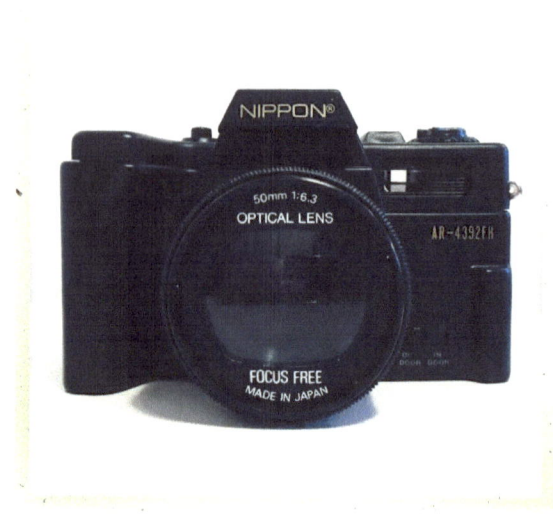

Einfachste Billigkameras

Toycameras sind im Vergleich zu „normalen" Fotoapparaten günstig in der Anschaffung. Dennoch können – gerade neuere Plastikkameras – einiges vom Taschengeld auffressen. Daher gibt es abseits des Weges viele günstige und, ja, billige (!) Alternativen. Gerade auf Internetauktionsplattformen und auf Flohmärkten finden sich immer wieder auch einfachste Plastikkameras, die nur einen Hauch von einer Einwegkamera, wie wir sie von Hochzeiten kennen, entfernt sind. Für 1-5 Euro kann man bereits fündig werden. Diese Kameras verwenden den günstigen 35mm-Film, haben zumeist Fix-Fokuslinsen, nur eine Blende und Verschlusszeit. Manche weisen sogar einen Blitz auf. Es gibt sie mit Weitwinkelobjektiven und normaler Optik. Sogar Panoramakameras sind auf dem Markt. Oft wurden diese Kameras (wie bereits die DIANAs) als Werbegeschenke produziert. Es tauchen öfter Kameras mit Firmenlogos (z.B. Weltbild) bei Ebay auf. Sie stammen vermutlich aus der Zeit Ende der 1990er, Anfang der 2000er Jahre.

Weist die Billigknipse einen Blitz auf, sollte der knauserige Toycamera-Freund die Groschen auf den Tisch legen. Denn mittels farbiger Folie und Klebeband lassen sich schicke bunte Fotos erstellen, die sich nicht von denen der COLORSPLASH von Lomography unterscheiden.

Eine besonders „schöne" Variante dieser einfachsten Kameras ist die NIPPON AR-4392FH. Dieses Modell taucht gelegentlich auch unter anderen Namen (z.B. NAIKAI) auf. Sie sieht beeindruckend aus, ist in Wahrheit aber nichts als ein Plastikkasten mit einer einfachen FIX-Fokuslinse und zwei Blenden für „indoor" und „outdoor". Die aufgeklebten Skalen zur richtigen Belichtung sind ohne jeden Wert und dienen nur dekorativen Zwecken. Das große Gehäuse um die Plastiklinse dient ebenfalls nur der Optik. Die NIPPON sieht aus wie eine Spiegelreflexkamera.

Aber sie sieht eben nur so aus. Denn einen Spiegel gibt es nicht. Entweder war dies ein besonders schickes Spielzeug, oder eine Kamera, die man ahnungslosen Mitbürgern in betrügerischer Absicht andrehte. Der Name NIPPON (in Großbuchstaben) sucht scheinbar bewusst die Nähe zu NIKON.
Für unter zehn Euro fand ich eine NIPPON bei Ebay (in Originalverpackung inkl. Zubehör). Auf dem Karton wird darauf verwiesen, dass diese Kamera im Teleshop erhältlich war.

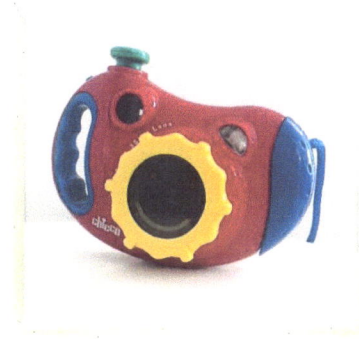

Was für Kinder gut ist, ist für den wahren Toycamerafan nur recht und billig!

Was für Kinder gut ist, ist für den wahren Toycamera-Fan nur recht und billig! Denn ein buntes Plastikgehäuse, einfachste Bedienung und eine, sagen wir mal „sub-optimale" Linse finden sich auch in Spielzeugkameras, die eigentlich für die kleinsten Erdenmenschen gedacht sind beziehungsweise waren. Denn natürlich sind auch Kinderkameras heutzutage digital. Aber das war nicht immer so. Daher finden sich auf Flohmärkten und im Internet einige dieser bunten Schätzchen aus der guten alten (analogen) Zeit. Chicco- und Fisher Price-Kinderkameras lassen sich für wenig Geld finden.
Wer als Erwachsener mit einer solchen Kinder-Knipse loszieht muss zwar etwas Mut beweisen, denn die grübelnden Blicke der Mitmenschen sind einem durchaus sicher. Aber den Spaß an der einfachsten Form der Fotografie verdirbt einem das natürlich nicht. Im Zweifel ergeben sich sehr nette Gespräche mit Fremden, die wissen wollen, was es mit diesen quietschbunten Apparaten so auf sich hat. Ist das nicht einer der Gründe, warum man sich der Toycamera-Welt widmet? Kommunikation mit unseren Mitmenschen!
Es gibt einige Kinderkameras zu entdecken. Stellvertretend sei hier die CHICCO SMILE (Flash) für Kinder ab 4 Jahre erwähnt. Sie hat eine 35mm-Weitwinkeloptik mit einer festen Brennweite von f6,4. Über die Verschlusszeit macht der Hersteller keine Angaben. Als Filmmaterial verwendet sie

zum passenden Videoblog

Kamera: CHICCO "SMILE" FLASH
Film: Agfa CT Precisa, ISO 100 (Cross-Processed)
Ort: Berlin

35mm-Kleinbildfilme. Damit gibt es für sie eine große Auswahl passender Filme. Ein Blitz komplettiert die Ausstattung. Die CHICCO SMILE weist noch eine weitere Besonderheit auf. Beim Auslösen leuchten kleine Lämpchen um das Objektiv und lassen ein lächelndes Gesicht erstrahlen. Dieser Smiley ist das i-Tüpfelchen auf dieser Spielzeugkamera. Die Bildergebnisse können mit Fug und Recht „lomographisch" genannt werden. Der Filmtransport ist unpräzise, was zu Überlappungen führt. Die Linse weist große Schärfedifferenzen auf. Zu den Rändern hin nimmt die Unschärfe rapide zu, während die Bilder mittig sehr schön scharf sind. Lichteinfälle verzeichnete meine Chicco hingegen nicht. Das 35mm-Weitwinkelobjektiv erfasst ein sehr schönes Sichtfeld, welches breiter erscheint als die 35mm-Optik vermuten lässt. Bei Sonnenlicht von vorne entstehen schöne Lichtblitze auf dem Motiv.

Historische Vorbilder der Toycameras: AGFA CLICK, CLACK und ISOLY

Ein vergleichbares Fotoerlebnis wie mit einer HOLGA bzw. DIANA lässt sich mit einer AGFA CLICK und AGFA CLACK erzielen. Diese Kameras aus den 1950-1970er Jahren sind technisch einfachster Bauart und weisen die für Toycameras typischen Eigenschaften auf. Einfache Meniskuslinse, zwei Blenden, eine Verschlusszeit, nicht gekoppelter Sucher, manueller Filmtransport und Plastikkorpus. Allerdings sind die von AGFA verbauten Linsen trotz einfachster Herstellung erstaunlich klar. So kommt es nur selten zu den für Toycameras typischen „Bildstörungen". Die oft lockere Filmwicklung führt allerdings gelegentlich zu Unschärfen und Vignettierungen und das verbaute Hartplastik lässt gelegentlich Lichteinfälle zu. Für den Einstieg in die Mittelformatfotografie sind die CLICK und CLACK ideal. Aufgrund der großen Verbreitung und robuster Qualität sind sie auf deutschen Flohmärkten und im Internet für kleinstes Geld zu erhalten.

Die CLICK, CLACK und AGFA ISOLY sind von der Bauart so nah an der DIANA und HOLGA, das der Verdacht naheliegt, dass sie als Vorbild für die Toycameras aus Hong Kong gedient haben. Besonders deutlich wird dies beim

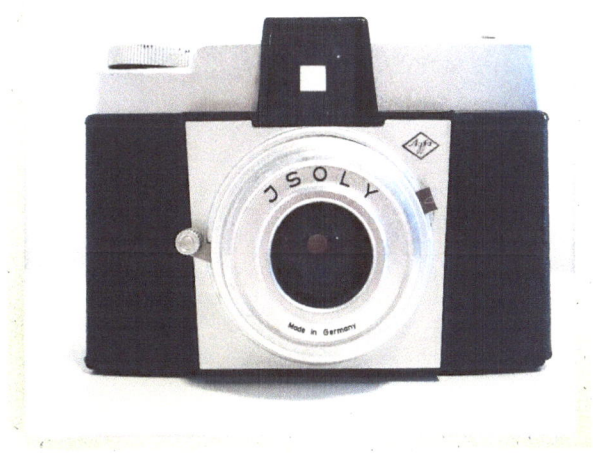

Filmdeckelverschluss. Diese sind bei der ISOLY und DIANA baugleich bis hin zur Beschriftung, die auf Englisch und Deutsch ist. Auch zwischen der HOLGA und der CLICK bzw. CLACK bestehen nur wenige Unterschiede.

Kamera: AGFA ISOLY
Film: Fujifilm Superia, ISO 400
Ort: Kuala Lumpur, Malasia

Kamera: AGAFA ISOLY
Film: Fujufilm Superia, ISO 400
Ort: Qatar

Kamera: AGFA CLICK I
Film: Fujifilm Superia, ISO 400
Ort: Berlin

Welcher Film

Hat man die Lieblingskamera gefunden, steht man vor der Entscheidung, welchen Film man verwenden möchte. Die Optionen sind vielfältiger als man denkt. Denn Film als Material ist keineswegs tot, wie man noch zu Beginn des Siegeszugs der digitalen Fotografie dachte. Es gibt zwar weniger Hersteller als früher, dennoch gibt es eine große Auswahl im Fachhandel. Dank des Internets ist es auch kein Problem an geeignete Filme zu kommen, selbst wenn es im eigenen Ort kein Fotofachgeschäft mehr gibt.
Zur Auswahl stehen Farbnegativ-, Schwarzweiß- und Farbpositiv-Filme (Dia-Filme) unterschiedlicher Empfindlichkeit (ISO-Zahl). Zusätzlich gibt es einige Spezialfilme auf dem Markt. Redscale-Filme baden die Motive in rosa-rote Töne und Infrarot-Filme zeigen die Reflexionen infraroten Lichts. Lomography bietet verschiedene Spezialfilme an, die weitere Effekte versprechen.
Weiter gibt es die Option abgelaufenes Material zu kaufen. Filme, die ihr Haltbarkeitsdatum überschritten haben, sind berüchtigt für ihre unvorhersehbaren Eigenschaften. Mal gibt es interessante Flecken, mal verzerrte Farben, mal sind die Kontraste stärker oder schwächer als bei frischem Material. So entstehen aus fotografischem Geschick und einer großen Dosis Zufall spannende Motive.
Die Auswahl der richtigen ISO-Zahl hängt wie immer von der Stärke des Lichts ab, in dem man fotografiert. Dennoch benötigen viele Toycameras empfindlicheres Material als reguläre Fotoapparate. HOLGAs und DIANAs sind mit 400-ISO Filmen meist gut bestückt. Selbst bei gleißendem Sonnenlicht entstehen schöne Fotos. Überbelichtungen sind eher selten. Die Plastiklinsen lassen oft nicht so viel Licht durch wie vergleichbare Glaslinsen. Hinzu kommt, dass die üblichen Blenden (meist f8, f11, f13, f16) ebenfalls viel Licht fordern bzw. eine höhere Filmempfindlichkeit voraussetzen.
Dia-Filme sind für Kameras mit eingeschränkten Belichtungskontrollen nur schlecht zu verwenden. Sie verzeihen eine falsche Belichtung weniger als z.B. Farbnegativfilme. Eine LOMO

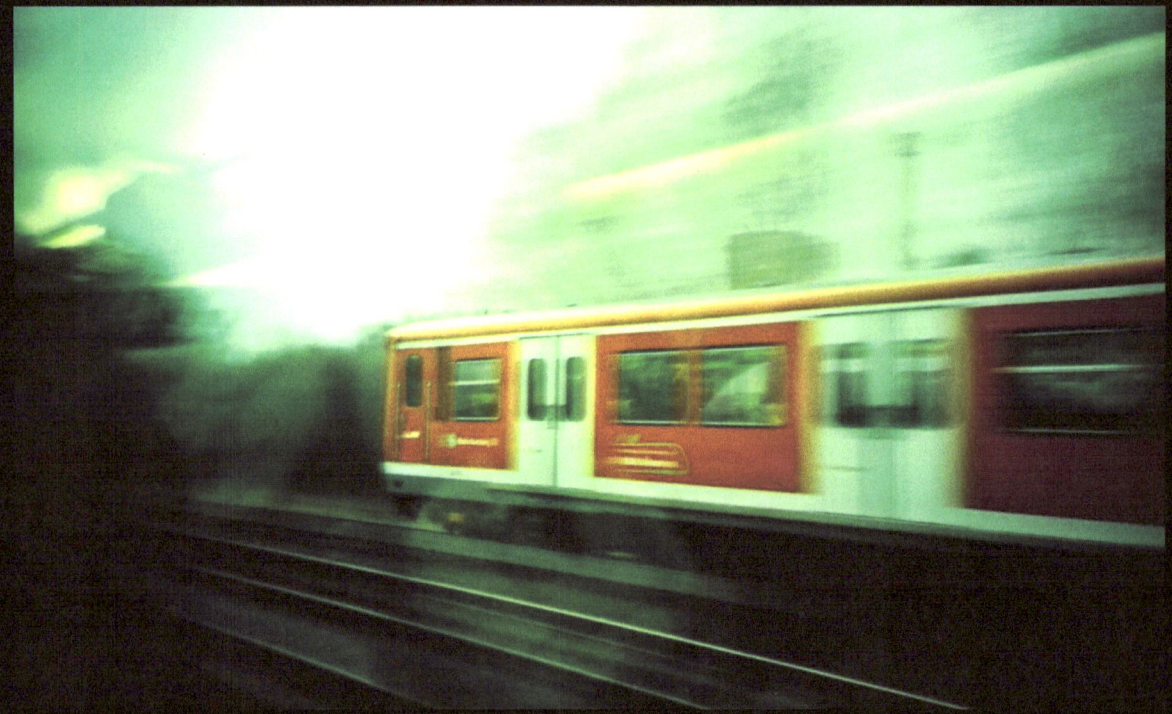

Kamera: LOMO LC-A
Film: Agfa CT Precisa, ISO 100 (Cross-Proccesed)
Ort: Hmamburg

LC-A hat eine Automatik. Eine LA SARDINA mit nur einer Verschlusszeit und einer festen Blende hingegen kann eine drohende Über- bzw. Unterbelichtung nicht kompensieren.
Dennoch können Dia-Filme (besonders wenn man sie wie Negativfilme entwickelt = Cross Processing) die tollsten Farben zaubern, die man sich vorstellen kann. Wer, nach reichlich Übung, seiner Toycamera die richtigen Belichtungseigenschaften „abgelauscht" hat, wird fürstlich belohnt.
Actionsampler mit ihren vielen kleinen Linsen sind besonders lichtbedürftig. Lomography weist in den Anleitungen für diese speziellen Kameras explizit darauf hin, bei gutem Licht und hoher ISO-Zahl zu fotografieren.
Kameras wie die LOMO LC-A können mit unterschiedlich empfindlichen Filmen bestückt werden. Die Fotozelle und Elektronik passen entsprechend Blende und Verschlusszeit an, um sich dem vorhandenen Licht anzupassen.

Alternative Entwicklungsverfahren Cross Processing und Filmsuppen

Ein sehr beliebter Effekt entsteht, wenn man Dia-Filme in der eigentlich für Farbnegativmaterial

vorgesehenen Chemie (C41) entwickelt. Diese „falsche" Entwicklung führt zu wilden Farbverschiebungen. Unterschiedliche Dia-Filme verhalten sich in der C41-Entwicklung höchst unterschiedlich. Die Ergebnisse sind nicht recht planbar. In der Tendenz lässt sich aber sagen, dass sich zum Beispiel Provia-Filme von Fuji eher in Richtung grün verschieben und Blautöne verstärken, während Dia-Filme von Agfa eher zum Lila/Rot tendieren. Aber auch andere Reaktionen sind möglich. Wer das Risiko nicht scheut, das Ergebnis nicht genau vorhersehen zu können, wird mit faszinierenden Farbspielen belohnt.

Eine weitere Möglichkeit seinem Film „unsachgemäß" zu Leibe zu rücken, um ihm interessante Effekte zu entlocken, sind die sogenannten „Filmsuppen". Dabei wird ein Kleinbildfilm in totaler Dunkelheit aus der Kartusche gezogen, mit gelöstem Waschmittel oder Bleiche beträufelt, vorsichtig getrocknet und wieder aufgerollt. Danach wird der Film in siedendem Wasser gekocht. Und wieder im Dunkeln getrocknet. Die Ergebnisse sind erstaunlich. Eine sehr spannende und handwerklich einfach zu bewerkstelligende "Suppe" besteht aus einer einfachen Tasse Kaffee. Das Vorgehen ist denkbar einfach. Eine Rolle 35mm-Film wird eine halbe Stunde in einen Becher heißen Kaffee gelegt. Danach 20 min bei 50 Grad im Ofen angetrocknet. Zu guter Letzt stellt man den Film für ein paar Tage an einen warmen Ort und lässt ihn gut durchtrocknen. Farbige Schleier und Muster "verschönern" das Foto.

Beliebte Fototechniken
Mehrfachbelichtungen

Oft sind es die vermeintlichen Fehler bei der Bedienung einer Kamera, die zu überraschend spannenden Ergebnissen führen, die Ideen für neue kreative Herangehensweisen wecken. So ist es auch mit der Methode der Doppel- bzw. Mehrfachbelichtung. Gerade beim Verwenden von einfachen Mittelformatkameras vergisst man schnell mal, nach dem Auslösen den Film von Hand bis zum nächsten Frame weiterzudrehen. Man löst erneut aus und belichtet somit dasselbe Stück Film ein weiteres Mal. Auf diese Weise befinden sich zwei Motive im selben Bild. Manchmal ist diese Überlagerung einfach nur ärgerlich, das Bild ist verwirrend, unklar, wird aussortiert. Manchmal entstehen aber auch zufällig ästhetisch sehr ansprechende Fotos auf diese Weise. Gerade Lomographen fordern den Zufall geradezu heraus. Eine der 10 goldenen Regeln der Lomographie lautet: „Du musst nicht vorher wissen, was du da fotografierst – und nachher auch nicht." Gerade das Abstrakte, vermeintlich aussortierbare Foto wird als interessant und aufregend empfunden.

Kamera: Lomography DIANA F+
Film: Kodak Portra, ISO 400
Ort: Berlin

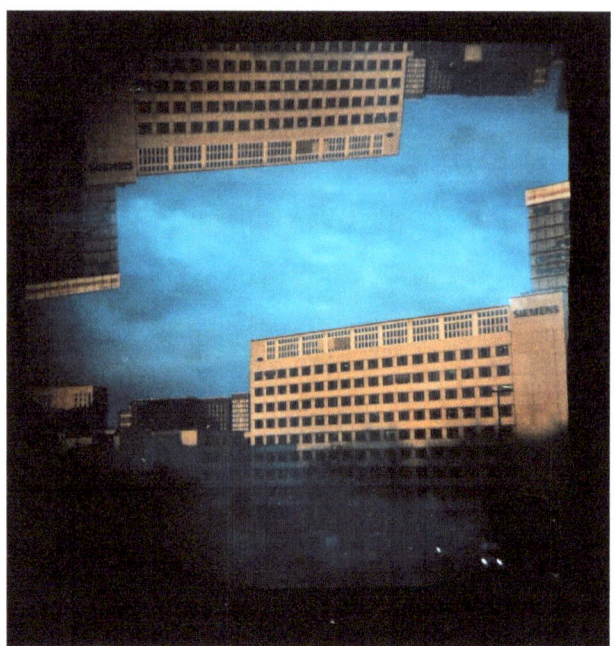

Kamera: DIANA
Film: Fujifilm Superia, ISO 400
Ort: Hamburg

Nun kann man aus seinen Fehlern lernen und entweder einfach immer brav den Film nach jedem Foto weiter drehen, oder die Möglichkeit der **Doppel- und Mehrfachbelichtung** gezielt einsetzen. Es haben sich zahlreiche Spielarten dieser kreativen Fotomethode herausgebildet.

Da ist zum Beispiel der **Flip**. Man schießt ein Foto, dreht die Kamera um 180 Grad, zielt erneut auf dasselbe Motiv und löst erneut aus. So entstehen gespiegelte Bilder desselben Motivs. Diese Methode geht natürlich auch mit 4 Bildern (90 Grad Drehungen) oder mehr. Die Grenze dieser Methode ist allerdings an dem Punkt erreicht, an dem durch die Aufsummierung des auf den Film fallenden Lichts der Film zu stark überbelichtet wird. Wer diese Methode gut und gerne einsetzt, sollte auf weniger empfindliches Filmmaterial (ISO 100, 200) bauen.

Bei der Flipmethode überlagern sich die beiden Bilder. Es kommt gerade in den hellen Bildbereichen zu Verwaschungen. Es ist gerade in der Mitte der Fotos oft nicht ganz deutlich zu erkennen, wo welches Motiv anfängt bzw. aufhört. Wer eine klar erkennbare Trennlinie zwischen den beiden Bildteilen bevorzugt, setzt **Splicer** ein. Diese bedecken jeweils einen Teil des Sichtfeldes der Linse. Es wird also nur ein klar definierter Teil des Films belichtet. Vor der weiteren Belichtung wird der Splicer so verändert, dass ein anderer Teil des Objektivs verdeckt wird.

Diese Splicer sind käuflich zu

Kamera: HOLGA 120 FN
Film: Rossmann ISO 400, 35 mm
Ort: Berlin

erwerben, aber auch mit ein wenig Pappe und Klebeband schnell und einfach selbst hergestellt. Oft werden auch Objektivdeckel gezielt durchbohrt oder Teile aus ihnen herausgeschnitten. Dies sichert einen flexiblen Einsatz. Objektivdeckel lassen sich auf dem Gebrauchtmarkt kostengünstig erstehen.

Jede Doppelbelichtung ist auch eine kleine **Zeitreise**. Denn die Bilder, die am Ende auf demselben Stück Film eingefroren werden, entstehen Zeitversetzt. Wer diesen Aspekt auf die Spitze treiben will, kann zum Beispiel einen Film komplett belichten, ihn zurückgespult in die Schublade legen und ihn zu einer anderen Jahreszeit erneut in seine Kamera einlegen und so z.B. Winter- und Sommerbilder kombinieren.

Dies gilt natürlich auch für geografische Reisen. Ein Film, den man in der eigenen Nachbarschaft verknipst hat, lässt sich mit Motiven aus dem Urlaub überlagern. Auch so entstehen aufregende Fotos. Die Idee der räumlich (und zeitlich) getrennten Bildersammlung ist die Grundlage einer eigenen Kategorie der kreativen Filmfotografie, den sogenannten **Film-Swaps**. Hier wird die Fotografie zu einem Begegnungs- und Kommunikationsprojekt. Ein/e Fotograf/in belichtet eine Filmrolle und schickt diese einem/einer befreundeten (oder fremden) Fotografen/in. Diese zweite Person legt den bereits einmal belichteten Film in die eigene Kamera und geht auf Fototour. Nach der Entwicklung

liegen gemeinsame Bilder von zwei Künstlern und zwei Orten vor. Auf diese Weise entsteht nicht nur spannende Kunst, sondern können sich auch Freundschaften entwickeln und kreative Kooperationspartner (weltweit) finden.

Für Film-Swaps und fotografische Zeitreisen eignen sich aufgrund der einfacheren Handhabung Kleinbildfilme besser als Mittelformat (Rollfilme). Letztere müssten in totaler Dunkelheit von Hand abgerollt, umgedreht und erneut auf eine Spule aufgerollt werden. Kleinbildfilme lassen sich einfach mit der Rückspulkurbel in der lichtdichten Patrone zurückspulen. Man muss lediglich darauf achten, dass ein Stück Film aus der Kartusche herausragt, damit man ihn erneut in eine Kamera einlegen kann.

Wer einen Kleinbildfilm Frame für Frame doppelt oder mehrfach belichten will, hat es nicht so einfach wie ein Mittelformat-Shooter, der/die lediglich „vergessen" muss, den Film weiter zu drehen. Viele Kleinbildkameras lassen sich nicht einfach zweimal auslösen. Das Weiterdrehen des Films ist oft die Voraussetzung dafür, dass der Auslöser erneut gespannt wird. Viele neuere 35mm-Toycameras haben daher eingebaute Schalter mit denen eine **Mehrfachbelichtung** einfach zu bewerkstelligen ist. Lomography kennzeichnet diese Schalter üblicherweise mit MX für „multiple exposures" (LA SARDINA, LC-A+ u.a.). Aber auch Kameras, die eine Mehrfachbelichtung eigentlich ausschließen – wie z.B. die original LOMO LC-A – kann mit einem kleinen Trick davon überzeugt werden, Doppelbelichtungen zuzulassen. Nach dem ersten Foto drückt man den Rückspulentriegelungsknopf auf der Unterseite der Kamera und dreht dann den Filmtransport, bis der Auslöser wieder gespannt ist. Dies führt dazu, dass die Kamera zwar den Auslöser spannt, aber den Film nicht weiterdreht. Auf diese Weise kann man dasselbe Stück Film erneut belichten. Der Entriegelungsknopf springt übrigens von alleine wieder heraus, so dass normal weiterfotografiert werden kann. Selbstverständlich sind diese Methoden auch mit regulären analogen Fotoapparaten möglich. Aber die Leichtigkeit, einfache Handhabung und der vermeintliche Unernst der Toycameras lädt mehr als andere Kameras zum Experimentieren, zum Spielen ein.

Eine beliebte Spielart der Fotografie ist die **Langzeitbelichtung.** Auch unter Toycamera-Fotografen erfreut sich diese Methode großer Beliebtheit. Viele Plastikkameras besitzen einen sogenannten „bulb"-Modus, welcher mit einem „b" gekennzeichnet ist. Wählt man diese Funktion, bleibt das Objektiv so lange geöffnet, wie man den Auslöser betätigt.

Um wackelfreie Bilder zu bekommen, muss die Kamera absolut still gehalten werden. Da DIANAs und alte HOLGAs keine Stativgewinde aufweisen, ist dies eine echte Herausforderung. Meist dient eine feste Unterlage (Mauer, Bordstein o.ä.) als Notbehelf. Wer gerne bastelt kann seine Toycamera allerdings leicht nachrüsten.
Neuere HOLGAs sowie die DIANA F+ von Lomography sind bereits ab Werk mit einem Stativanschluss ausgestattet. Die LA SARDINA weist sogar gleich zwei auf. Somit ist ein Stativ leicht im Hoch- und Querformat nutzbar.
Eine weitere Wackelquelle ist der Auslöser, der bei HOLGAs und DIANAs seitlich am Objektiv angebracht ist. Somit führt das Auslösen selbst schnell zu ungewollten Bewegungen der Kamera. Abhilfe schaffen Kabelauslöser, die es für beide Kameratypen gibt. Um diese anzuschließen wird ein Plastikrahmen über das Objektiv geschoben. An diesem wird der Fernauslöser montiert.
Kameras wie die LA SARDINA von Lomography besitzen ein in den Auslöser eingearbeitetes Gewinde für den Fernauslöser.
Viele Lomographen legen gar keinen großen Wert auf wackelfreie Bilder. Sie erfreuen sich an bunten Linien, Mustern und unscharfen Gesichtern. Zeigt ein Partyfoto (im „bulb"-Modus, ohne Stativ und Kabelauslöser) doch viel authentischer die beschwingte Stimmung – und die unter Alkoholeinfluss entstehenden Sehkrafteinschränkungen.
Eine weitere Spielart der Langzeitfotografie ist das Lightpainting. Hierbei werden in einem dunklen Umfeld mittels einer Taschenlampe, eines Laserpointers oder einer anderen Lichtquelle Formen gezeichnet. Die Bewegungen der Lichtquelle werden im „bulb"-Modus aufgenommen. So entstehen Lichtlinien, Zeichen und Formen im dunklen Raum. Hierbei ist eine ruhige Kamera unerlässlich, soll es nicht zu bunten Chaosbildern kommen. Aber auch dies ist natürlich erlaubt – und beliebt.

Fünf einfache Kameramodifikationen zum Selbermachen (DIY-Mods)

Light Leaks und schwarzes Klebeband?

Light Leaks (Lichteinfälle) passieren, wenn eine Kamera nicht lichtdicht – also de facto kaputt ist. Denn ein Fotoapparat ist qua Definition eine lichtdichte Kiste mit einem Mechanismus, der wohldosierte Mengen Licht, im richtigen Winkel auf ein lichtsensitives Material fallen lässt. Das heißt: nicht irgendwie, unkontrolliert. Die meisten Toycameras sind ohne Lichtdichtungen und aus Hartplastikteilen zusammengeklebt. Bei dieser einfachen Bauweise sind Lichteinfälle vorprogrammiert. Es gibt unter Toycamera-Fotografen zwei Lager. Die einen freuen sich über die Light Leaks und die anderen versuchen sie tapfer mit schwarzem Klebeband zu bekämpfen. Wer bei Lomography eine HOLGA kauft, findet so auch eine Rolle Klebeband im Kamerakarton.

Abgeklebt oder nicht, HOLGAs und DIANAs sind nie ganz dicht. Die Frage ist, wie lichtdicht man sie verkleben kann bzw. will. Denn die bunten (oder auch weißen) Lichtflecken und Schleier auf den Bildern haben für viele Fotografen und Lomographen einen eigenen Reiz.

Neben den undichten Fugen (besonders am Rückendeckel) gibt es viele weitere Schwachstellen, die

Lichteinfälle geradezu herausfordern. Das kleine rote Sichtfenster auf der Rückseite einer Mittelformatkamera, durch das die aufgedruckte Bildnummer des Films zu sehen ist, ist häufig nicht so dicht, wie man es von normalen Fotoapparaten kennt. Bei direkter Sonneneinstrahlung brennen sich auch gerne mal die Bildnummern auf das Negativ. Dies kann entweder stören oder als schicker, individueller Effekt willkommen geheißen werden. Je nach Geschmack. Wer das nicht will, klebt halt einen weiteren Streifen schwarzes Tape über das Sichtfenster.

Verstärkung der Vignetten durch entfernen der Filmmaske

Bei den unten gezeigten Beispielen wurde die starke Vignettierung absichtlich herbeigeführt, indem die Filmmaske aus der HOLGA genommen wurde. Diese Maske

ist ein quadratisches Stück Plastik, welches die belichtete Fläche des Films begrenzt. Ohne diese Maske wird ein größeres Stück Film dem Licht ausgesetzt und die Ränder des Lichtkreises werden deutlicher gezeichnet. Beim Scannen der Negative wurde die gesamte Breite des Films abgetastet. Durch den fehlenden Beschnitt durch Maske und Scan entstehen überdeutliche schwarze Ecken. Durch die Entfernung der Maske wird der Film an unsauber verarbeiteten Plastikstegen vorbeigeführt. Um ungewolltes Verkratzen des Films zu vermeiden, bietet es sich an, diese Stege mit glattem Klebeband zu versehen.

35mm-Mod(ifikation) einer Holga

Wer sich für eine Mittelformatkamera entschieden hat, kann mit wenigen Handgriffen auch die günstigeren und leichter zu beschaffenden Kleinbildfilme nutzen. Es gibt z.B. für die HOLGA einen 35mm-Adapter im Handel. Wer lieber bastelt oder z.B. die Sprocket-Hole-Optik mag, braucht nur einen Küchenschwamm und Klebeband. Schon ist aus einer 120er HOLGA eine 135er geworden.

Umbau zur Pinhole Camera (Lochkamera)

Wenn eine Kamera kaputt geht, stellt sich die Frage, ob eine Reparatur möglich oder sinnvoll ist. HOLGAs lassen sich mittels eines kleinen Schraubenziehers schnell noch selbst wieder herstellen. DIANAs sind schon komplizierter. Vieles ist verklebt und nicht leicht zugänglich. Manchmal geht beim Reparieren etwas schief und die Entscheidung „gelbe Tonne oder Dekostück im Regal" steht an. Es gibt noch eine weitere Option. Durch das Entfernen der Linse und des Federmechanismus (so entsteht ein „bulb"-Modus für Langzeitbelichtungen) lässt sich z.B. so manche Toycamera für ein neues Leben als Lochkamera umrüsten.
Dazu benötigt man lediglich ein kleines Stück dünnes Blech (z.B. aus einer Getränkedose geschnitten), in dessen Mitte man mit einer Stecknadel ein winziges Loch sticht. Das Bleck sollte von beiden Seiten glattgeschmirgelt werden, um vollständig saubere Kreiskanten zu erhalten. Das Blech mit schwarzem Klebeband in der Mitte der alten Linsenöffnung befestigt – fertig ist die Pinhole-Kamera Marke Eigenbau. Als Verschluss kann der von der Feder befreite Kameraverschluss dienen, oder, wenn dieser nicht zu retten war, dann tut es auch der Kameradeckel aus schwarzem

zum passenden Videoblog

Plastik oder zur Not ein Stück schwarzes Isolierband.
Die Frage der Belichtungsdauer ist abhängig von der Lichtstärke, der Größe des Loches und der Dauer der Empfindlichkeit des Filmmaterials. Am besten geht man mittels der Methode „Versuch und Irrtum" vor: verschiedene Belichtungszeiten ausprobieren, notieren und nach der Entwicklung vergleichen. Bei gekauften Lochblechen ist eine Lochgröße/Blende angegeben. Kennt man diese Zahl, ist es leicht. Mittels einer Reihe von Apps für Smartphones kann die passende Belichtungszeit einfach errechnet werden. So geht's: Eingabe der ISO Zahl des Films und der Blende, Licht messen mit der Handykamera, und die App zeigt die benötigte Belichtungsdauer an.

Lochkameras kann man natürlich auch kaufen. Die HOLGA PC ist so eine. Die DIANA F+ lässt sich ab Werk von ihrem Objektiv befreien und wird so zur Lochkamera. Aber auch dem Bastler mit kleinstem Budget steht mit wenigen Handgriffen die große, aufregende Welt der Pinhole-Fotografie offen.
Ein Bonus: Diese Lochkamerafotos dürfen auch am Krappy Kamera-Wettbewerb der SohoPhoto Gallery teilnehmen. Die Lochlinse ist die einzige Ausnahme von der eigentlich vorgeschrieben Plastiklinse.

Umbau der Filmmaske

Die zwei einfachen Plastikmasken der HOLGA, mit deren Hilfe man das Negativformat von 6x6 (12

Bilder) auf 4,5x6 (16 Fotos) durch Austausch ändern kann, sehen unscheinbar aus, wecken aber die Phantasie von so manchem Bastler. Mittels bunter Folien, Klebestreifen, Tesafilm, lichtdichter Pappe mit eingeschnittenen Löchern und Mustern und vielen anderen Materialien werden Muster, Farben und andere spannende Effekte auf die Negative „gezaubert".

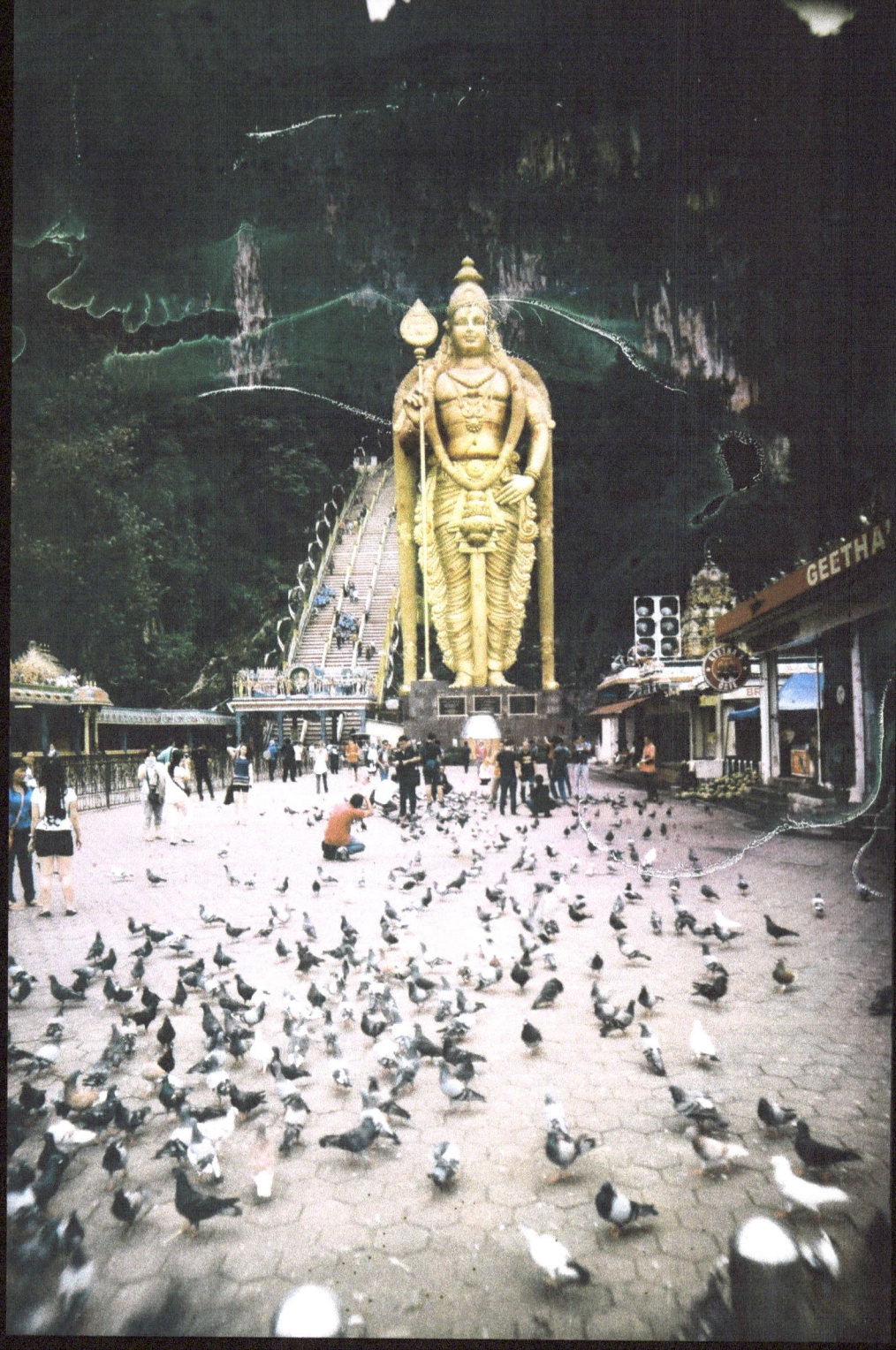

Kamera: Fixfokus Panorama
Modifikation: Entfernung der Filmmaske
Film: Kodak, ISO 200
Filmsuppe: Kaffee
Ort: Kuala Lumpur, Malaysia

Toycameras in freier Wildbahn.

Eine Auswahl von Videoblogepisoden.

Project HOLGA USA - Eine Reise

Mit meiner Holga Toycamera bin ich durch Amerika gereist und habe nach Motiven für meine Plastiklinse gesucht. Kommt mit und begleitet mich auf einer Reise von Las Vegas bis New Jersey. Ein lomographisches Abenteuer.

Die LOMO LC-A - DIE Lomography-Kamera in Hamburg

Die LOMO LC-A stellt den Kern der Lomographie dar. Sie bei Ebay zu finden, war wirklich toll. Hier meine ersten Tests mit der kleinen Point-and-Shoot Knipse aus St. Petersburg.

AGFA CLICK I im Olympischen Dorf in Berlin

Die Agfa Click I ist technisch so umfangreich ausgestattet wie eine Zigarettenschachtel. 1 Verschlusszeit, 2 Blenden, eine fix-fokus Linse... das war's schon. Im Prinzip ist sie eine deutsche Ausgabe der Holga Toycamera. Plastik für alle! Lomography bevor die Gründer der Lomographischen Gesellschaft geboren wurden.

Unterwegs in Marokko mit der DANA (DIANA DELUXE Klon)

Die DANA Spielzeugkamera ist ein Klon der "Diana Deluxe" aus den 60er Jahren. Sie hat eine Plastiklinse, wenig Einstellmöglichkeiten und "frisst" 120er Mittelformatfilme. Sie zaubert eine besondere Optik auf das Filmnegativ und ist total undicht. Light Leaks überall! Sehr spannend, eigenwillig und un-kontrollierbar... Ein Test der DANA in Marokko.

Zwei HOLGAS in Marrakesch (HOLGA 120 GN und FN)

Über 40 Grad Celsius, zwei HOLGAS (eine mit Glaslinse und eine mit Plastiklinse), Farb und Schwarz/Weißfilme... und ein bisschen Tesafilm. Fertig ist die fotografische Abenteuerreise nach Marokko.

Kamera: HOLGA 120 FN
Film: Fujifilm Superia,
ISO 400
Ort: San Francisco

Kamera: HOLGA 120 FN
Film: Fujifilm Superia,
ISO 400
Ort: Berlin

Die Toycamera im Smartphone

Die sozialen Netzwerke sind voll mit Bildern im Toycamera-Look. Überall knallige Farben, Unschärfen, Vignetten oder angekratzte Schwarzweißfotos. Viele davon im HOLGAesken Quadratformat. Nun könnte man gönnerhaft nicken und sagen: Jaja, die jungen Leute von heute sind halt auf dem Retro-Trip, und außerdem sind das alles nur Toycamera-Imitate. Die Bilder sind nicht echt, sind von Algorithmen erzeugt, und digital ist sowieso nicht so authentisch wie Film.
Aber damit machen wir es uns zu leicht. Außerdem zeichnen sich Toycamera-Fotografinnen und Fotografen durch folgende Eigenschaften aus: entspannter Umgang mit vermeintlich einfachster Technik, Offenheit für Skurriles und Zufälle, Respekt vor jeglicher Art des kreativen Spieltriebs und eine „Jede/r so wie er/sie will"-Attitüde.
Worin besteht nun eigentlich der Unterschied zu Smartphone-Shootern?

Film vs. Chip

Filme sind chemische Hightech-Produkte genauso wie die in den Kameras verbauten Sensoren. Sie reagieren auf Licht und bilden dieses in Form von Fotos ab. Ob die chemisch-physikalischen Prozesse, die in einer Filmemulsion ablaufen, wirklich einfacher sind als die digitalen in einem Handyprozessor, ist eine offene Frage.

Handhabung

Viele Toycameras haben mehr manuelle Einstellfunktionen als so mache Smartphone-App. Nehmen wir eine DIANA F+. Für sie gibt es eine große Auswahl an Wechselobjektiven, eine breite Palette Filme, drei Blendeneinstellungen, eine Pinhole-Funktion, verschiedene Masken mit denen man das Motivformat wechseln kann. Da bietet mache App weniger. In beiden Kamerawelten geht es um die Reduzierung auf einfachste Bedienung und maximalen Spaß beim Fotografieren. Es wird viel aus der Hüfte und aus ungewöhnlichen Perspektiven geknipst, die Freude am Schnappschuss wird ausführlich zelebriert. Die Kameras sind klein und immer dabei.

Die Linse

Hier gibt es deutliche Unterschiede. Toycameras zeichnen sich durch Objektive einfachster Bauweise und Material minderer Qualität aus. Smartphone-Objektive sind „state of the art", absolutes Hightech. Nicht umsonst sind Smartphone-Fotos bei der Krappy Kamera Competition and Exhibition nicht zugelassen.

Der Aspekt des Zufalls

Ein zentrales Merkmal der Toycamera-Fotografie ist die Unberechenbarkeit des Zusammenspiels der (Plastik-)Linse mit dem

Filmmaterial. Oft wird durch Cross Processing eine weitere Zufallskomponente hinzugefügt. Diese physiklisch-chemische Zufallskomponente fällt bei der App-Fotografie weg. Sie wird ersetzt durch programmierte Zufälle. Die Smartphone-Filter haben eingebaute Zufallsgeneratoren, die die (gewünschten) Bildfehler frei variieren. Sie sind für den/die Fotografen/-in nicht vorhersehbar.

Kosten/Bildmengen

Ein digitales Bild ist umsonst, man knipst ohne Blick auf entstehende Kosten. Jedes analoge Foto kostet eine Summe X. Filmkauf, Entwicklung, ggf. Scannen und Erstellung von Prints summieren sich schnell zu beachtlichen Beträgen. Dagegen lassen sich die Kamerakosten rechnen. Eine HOLGA oder DIANA lässt sich schon für 20-30 Euro bei Internetauktionen erwerben. Andere Toycameras sind bereits für weniger zu bekommen. Ein iPhone 6 kostet bereits knapp 700 Euro aufwärts, je nach Ausstattung. Vergleichbare Smartphones anderer Hersteller sind auch im Preis vergleichbar. Es stehen also in beiden Fällen merkliche Kosten dem Fotospaß entgegen.
Unter dem Strich bleiben viele Gemeinsamkeiten und kein Grund für irgendeine Form von Überheblichkeit.
Lassen wir uns also für paar Momente auf die Welt der Smartphone-Apps ein.

Es gibt zwei Typen, die es zu unterscheiden gilt. Es gibt die Apps, die ein „sauber" geschossenes Foto nachträglich mit verschiedensten Filtern bearbeiten können und es in Toycamera-Optik verwandeln (Post Processing). Dem gegenüber stehen die Apps, die zwar im Vorfeld Einstellungen zulassen, dann aber „fertige" Toycamera-Bilder produzieren, die sich nicht in „cleane" Bilder zurückverwandeln lassen (Pre-Dial). Auch ein nachträgliches Umentscheiden, was den Filter angeht, fällt weg.
Da die letzte Gruppe dem Fotografieren mit Toycameras am nächsten kommt, soll ihr unsere Aufmerksamkeit gewidmet werden.
Zwei Apps wurde exemplarisch ausgewählt. Es gibt unzählige weitere. Diese beiden zeigen aber besonders große Nähe hinsichtlich des Handlings, Designs und Fotoergebnisses zu Toycameras.

"Es gibt Unmengen an Foto-Apps im Appstore. Viele sind hervorragend aber keine übertrifft HIPSTAMATICs Mischung aus Einfachheit, glücklichen Zufällen und Kunst. Das Herz der App sind die u.a. für Sättigung, Unschärfen und Verfärbungen verantwortlichen Filter. Die Ergebnisse sind immer überraschend und oft umwerfend."

New York Times, 10.11.2010
http://hipstamatic.com/about/media/

Der Platzhirsch HIPSTAMATIC.

Der Werbespruch „Digital photography never looked so analog" zeigt, wie bewusst diese App sich am Look der Fotos und Kameras sowie der Handhabung von Toycameras (und anderen einfachen Point-and-Shoot-Kameras) orientiert.
Die HIPSTAMATIC-App basiert auf der Idee der Imitation eines einfachen analogen Fotoapparats. Schon die Optik mit angedeuteter Belederung und analog aussehenden Schaltern trägt dazu bei. Die Auswahl der digitalen Filter ist ebenfalls auf „analogem" Wege gelöst. Man wählt unterschiedliche Linsen und Filme aus, die in Kombination zu unterschiedlichen Bildergebnissen führen. Nach dem Auslösen muss der Fotograf einige Sekunden warten, bis das Bild zur Verfügung steht. Diese Wartezeit simuliert das Entwickeln des Films im Labor und erzeugt geschickt eine Mischung aus Ungewissheit und Vorfreude auf das fertige Bild. Die Grundcharakteristika der Fotos lassen sich zwar mittels „Film"- und „Objektiv"-Wahl vorhersehen. Die eigentlichen Ergebnisse sind aber sehr variabel und lassen viel Raum für Überraschungen und Erstaunen.
Das Geschäftsmodell liegt im günstigen Kauf der Kamera-App mit einer einfachen Grundausstattung und dem Hinzukaufen von „Filmen" und „Linse" im integrierten Store. Wer Wert auf Papierabzüge seiner HIPSTAMATIC-Fotos legt,

kann diese direkt aus der APP bestellen. Die auf schönem Papier gedruckten Bilder kommen dann per Post aus dem „Labor" und runden das simulierte analoge Fotoerlebnis ab. Natürlich lassen sich alle Bilder auch direkt in den sozialen Netzwerken teilen.

Kamera: iPhone5
App: Hipstamatic
Orte: v.l.o.n.r.u. Föhr, Berlin, San Francisco, CA, USA, AsburyPark, NJ, USA

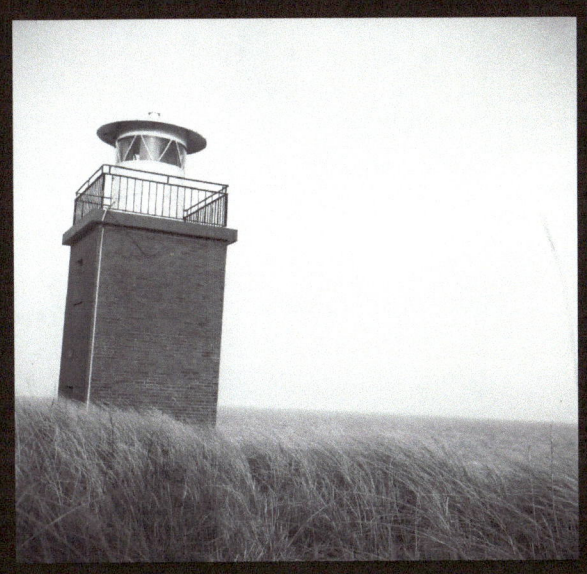

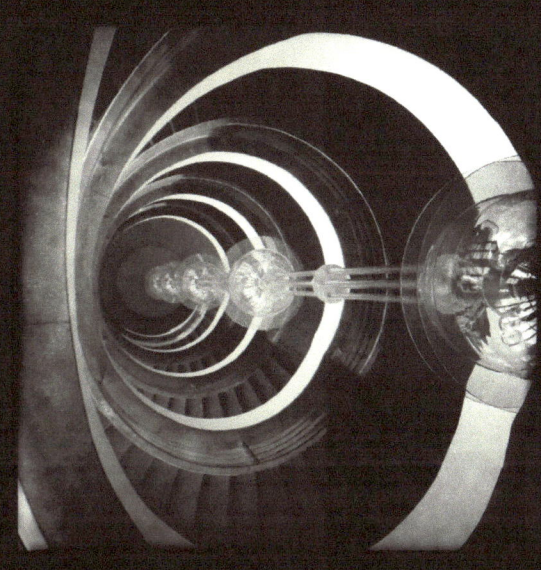

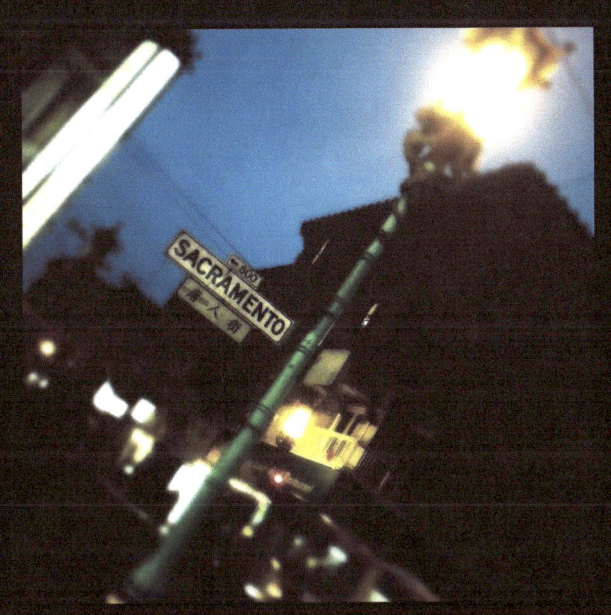

Digitale Alternativen zu Multilinsenkameras

Es gibt viele kostenlose beziehungsweise günstige Sampler-Apps, die das Fotografieren mit mehreren Linsen simulieren. Die wohl bekannteste App ANDIGRAF soll hier exemplarisch vorgestellt werden.

Die Benutzeroberfläche kommt im trashigen Plastik-Orange daher. Die Optik spricht die Freunde der bunten Sampler aus dem Hause Lomography sofort an. Die Webseite der App sucht bewusst die Nähe zu den Lomographen. Sie wirbt mit dem Satz: „If you are LOMO fan, you may love this camera."

Das Bedienkonzept kommt dem von HIPSTAMATIC sehr nah. Mit einem Klick wird die Kamera „umgedreht" und es können unterschiedliche Filme und Linsenkombinationen gewählt werden.

Zur Auswahl stehen Linsensysteme, die den Kameras von Lomography nachempfunden sind. Es gibt 4 Linsen in quadratischer Anordnung (entspricht dem ACTIONSAMPLER) oder in Reihe (SUPERSAMPLER), Achtlinsen (OCTOMAT), 9 Linsen (Pop9), eine Doppel- sowie eine Einfachlinse.

Es war eigentlich nur eine Frage der Zeit, bis jemand die vielleicht innovativste und beliebteste Foto-App „Hipstamatic" kopieren würde. Entwickler Woochul Jung hat für seine Multishot-App vor allem die Anmutung der Rückseite einer Kamera, in diesem Fall einer Art LOMO, vom virtuellen Original als „Inspiration" genommen.

MAC LIFE, 26.11.2010
http://www.maclife.de/appstore/tests/fotografie/andigraf

Zu guter Letzt

Kein Buch schreibt sich von allein. Es ist immer ein Mannschaftssport. Auch in diesem Fall gibt es viele Dankeschöns, die gar nicht laut genug gesagt werden können. Sie gelten den Menschen, die mir am nächsten stehen, deren Geduld und Verständnis ich oft genug aufs Äußerste ausreize. Jule, dich meine ich in erster Linie. Ich weiß, so eine Toycamera-Obsession/Passion ist mehr als anstrengend. Danke für´s Aushalten!

Meinen Eltern Hanne und Ray Eighteen danke ich für die ersten Kameras in meiner Kindheit und Jugend. Ich erinnere mich leicht verschwommen an eine Kodak Instamatic... Danke für all eure Unterstützung, Ratschläge und Schulterblicke!

Meinen GesprächspartnerInnen, die mir beim Schreiben dieses Buches behilflich waren: „Thank you so much!"

Den vielen Toycamera-Verrückten, die ich bei Lomography.de oder Facebook kennenlernen durfte: Herzlichen Dank, dass ihr bereit wart, euch in diesem Buch zitieren zu lassen. Auf keine einzige Anfrage habe ich ein „Nein" bekommen. Lomographen sind scheinbar eine besonders nette Gattung!

Ebenfalls erhältlich auf Amazon.com

DENNIS EIGHTEEN

D18-Foto

FILM IS UN-DEAD

WHY TO GET (BACK) INTO FILM PHOTOGRAPHY AND HOW TO TRULY ENJOY THE ANALOG EXPERIENCE.

D18-Foto

www.ingramcontent.com/pod-product-compliance
Lightning Source LLC
Chambersburg PA
CBHW051024180526
45172CB00002B/455